中国传统技艺丛书

版画技法古今谈

俞启慧 著

浙江人民美术出版社

引　言

　　中国是个历史悠久的文明古国，拥有无数灿烂辉煌的文化艺术财富，对世界文明做出过重大贡献的雕版印刷术就是其中之一。随着雕版印刷术的产生，也就伴生了木刻版画——最初的单色水印木刻。然而，早在雕版印刷术产生之前，已经有了它的前身，碑刻的拓印印刷术与蜡染等的漏版印刷术。这些传统的版画技艺或者随着驼铃叮当，通过丝绸之路传到西方国家，木刻版画印制的"纸牌"经由赌徒或吉卜赛人的手惊醒了西方人的沉梦，成了他们产生"文明的利器——印刷术的祖师"，其后又成为西洋木刻版画的先导；或者通过车载船运，经由海上丝绸之路，将苏州桃花坞、天津杨柳青、福建泉州等地的木版年画和民间的蜡染等漏版印刷技艺传播到了日本、东南亚诸国，影响着东瀛的浮世绘和印度尼西亚、马来西亚的蜡染艺术。毋庸置疑，中国的传统版画艺术在世界文化交流中有过不可磨灭的殊勋。

　　先祖们创造、传承的水印、粉印、漏印、拓印等版画技艺，无论从题材、内容、构图、印刷等方面，都有着非常强烈的民族意识和精湛独特的艺术技巧，尽管它在历史的长河中吸收、融合了许多外来艺术，但是仍以其特有的艺术风貌独步于天下。在木版年画和蓝印图案中常用的唯有中国人民才能理解的"谐声""寓意"等手法，如在画面上画上莲花和游鱼，其谐声就能隐喻"连年有余"；画喜鹊登上梅枝，谐音为"喜上眉梢"；用石榴、佛手、桃子组合成的图案，其寓意为多子、多福、多寿

等。在构图处理上，讲究"丰满而不壅塞，均衡而不平板"，注重画面物象的完整性等民间艺术的规律。在透视处理上，不注重自然的空间关系，而是根据画意再造空间。在物体的组合上，采取前后避让的手法，作并置处理或者分层、分格地表现。在主宾关系处理上，按照民间的审美习惯，夸大主要物象的形体、夸大人物的头部等。在色彩配置上，喜采用纯色来表现，强调色彩的感情因素，总结出完整而又科学的画诀，诸如"红配黄，喜煞娘""黑靠紫，臭狗屎"等等。在刻印技法上，更是本民族所专有，无论水印、粉印、漏印、拓印等版画技艺，经过历代先祖的不断发展、创造，从工具、材料、印拓、装裱等各个方面，都有着自己独特而完整的系统性，早已为世界所瞩目。

　　本书从弘扬民族优秀文化的角度，将中国特有的版画艺术——水印、粉印、漏印、拓印技法汇集在一起，取精弃粕地奉献给读者。在介绍传统版画技法的同时，更着力于介绍这些珍贵技法在当今融汇世界版画优秀成果后新的应用与拓展，使读者能便捷地掌握这些民族的版画艺术成果，在我国的版画艺苑中开出更多既富民族性又具现代性的艳丽花朵来。

目　录

漏印版画技法

拓印版画技法

水印版画技法

水印版画是指用水质颜料，涂刷在刻制成型的木版、纸版、实物拼贴版等媒介物上，再转印于容易吸水渗化的纸张上，印后产生图形清丽明薄、色渗墨晕的艺术效果。它是我国先祖创造的印刷技法，是版画印刷中的瑰宝，具有区别于西方版画的鲜明的民族特色，在世界版画艺术中占有重要的位置。

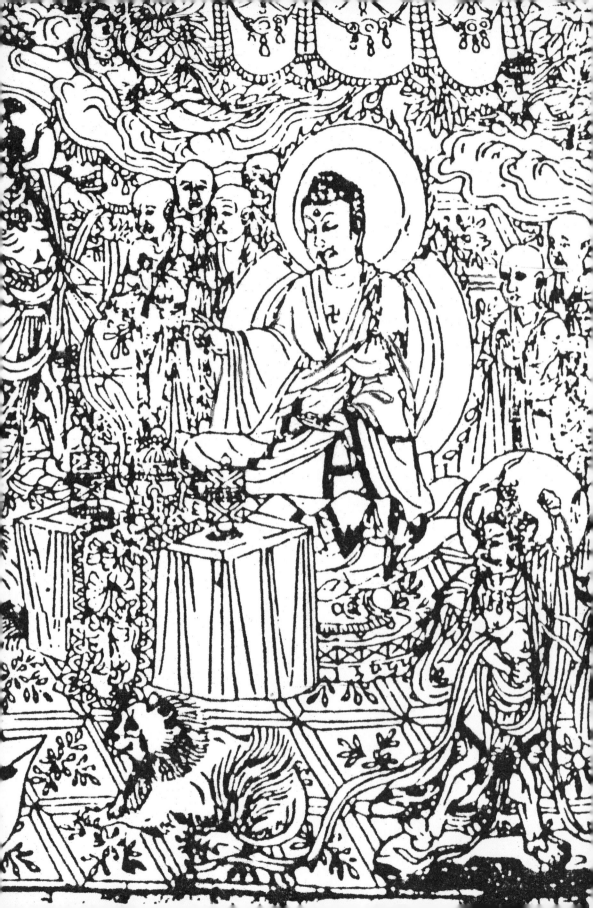

一、传统水印技法

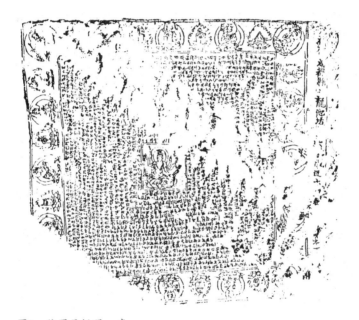

图1　陀罗尼经咒　唐

　　历史悠久的雕版印刷术，不仅为人类文明做出过重要贡献，也是世界版画之先导。雕版印刷术甫一问世，就使用水质墨液进行印刷，它也是水印术的开始。从存世最早的木刻版画实物：唐朝的《陀罗尼经咒》（757）（图1），可窥见当时雕版及印刷技艺已颇精熟。［注：成都建府在唐肃宗至德二年（757），故此木刻早于唐咸通九年（868）的《金刚般若经引首》，见左页局部图。］至明万历中期，盛行《程氏墨苑》等一版多色的水印技法，接着出现红黑两版套印的"朱墨刊本"，这是多版套印的发端。

　　多版套印术随着历史的嬗变，发展出两种表现方法：一种是一色之中，分出浓淡干湿，依此分别刻成许多小版，进行饾版套印，以求取国画原作的笔情墨趣，达到毕肖画迹的"乱真"地步。明万历后期胡正言所创造的"十竹斋"套色水印木刻即是此种，用来印制笺谱、画谱及复制国画原作（图2）。此外，他还创造了"拱花"技法，即在印好的画纸下面，垫上刻成凹凸的木板，用"拱捶"研印，使画面的局部产生凹凸起伏，增强画面的立体感（图3）。这种技法的应用，已经突破了单纯复制国画的樊篱，注入了版画的工艺制作因素。

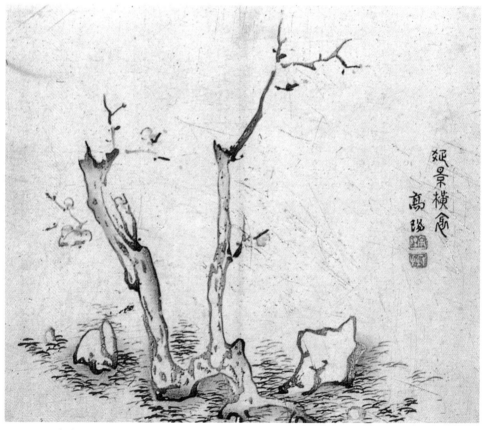

图2　十竹斋水印木刻画　明·胡正言

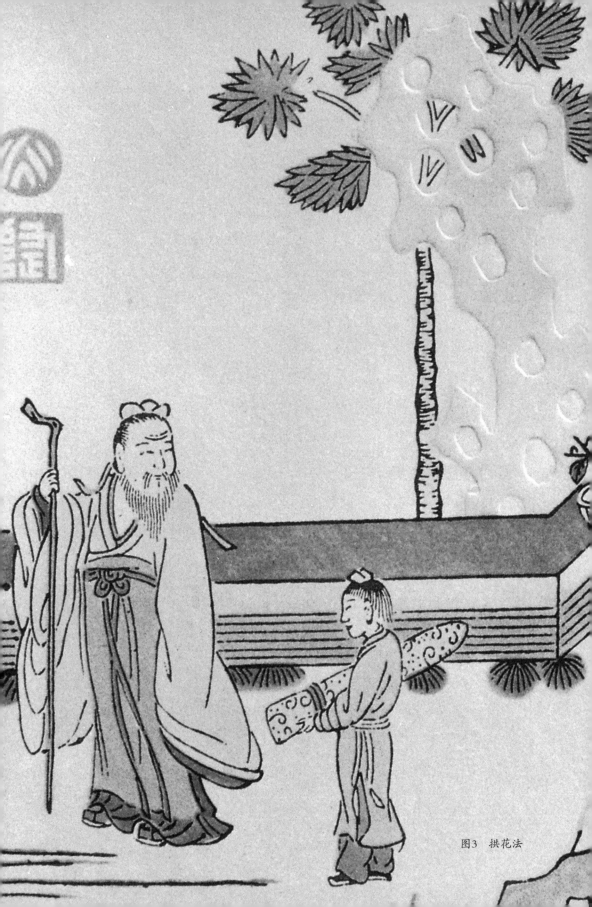

图3　拱花法

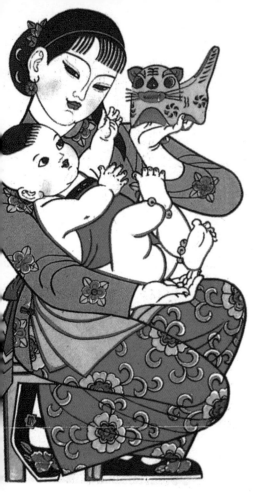

图4 母子爱情（现代潍坊木版年画） 单应桂

另一种是整版刻制，每版一色，分版套印，平色印出。它不同于前者使用小版饾版套印，追求国画色墨变化效果的一版多色法。这种刻印方法多用于苏州桃花坞、天津杨柳青、山东潍坊等地的民间木版年画。其画面构图丰满，造型健康朴实，色彩鲜明强烈，采用红、黄、绿、紫或蓝、淡墨、黑等纯度高的染料印刷，极富民间装饰美。艺人们历经世代相继传授，总结出许多画诀，在色彩配置方面，如"紫是骨头绿是筋，配上黄红色更新"；"黑靠紫、臭狗屎，红靠黄、亮晃晃"等，都是非常符合色彩原理和感情作用的。

前述两种传统水印技法，综合成了现代水印版画的基础（图4、5、6），而后一种的影响力甚至漂洋过海，影响广远。

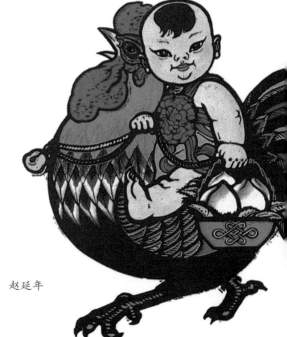

图5 晓 赵延年

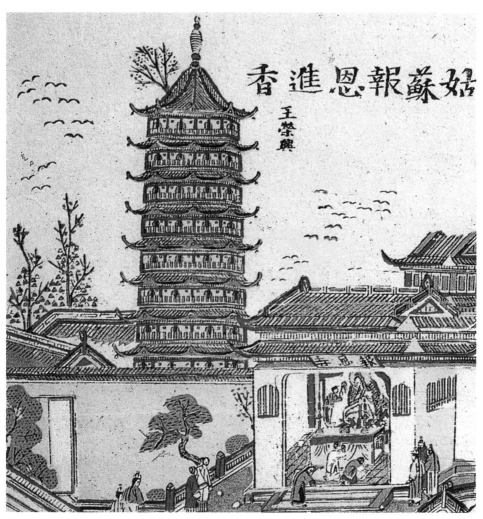

图6 姑苏报恩进香 桃花坞木版年画

随着海上丝绸之路的开通，中国的木版年画也随之流传到日本及东南亚各国。日本的浮世绘就是在苏州桃花坞、天津杨柳青和山东潍坊等地木版年画的影响下发展和繁荣起来的。当时日本正值明治维新，浮世绘得以远渡重洋，传播到欧洲各国。版画中的散点透视与大胆的色彩选用等创作特色，也通过浮世绘作品在欧洲新浪潮艺术家，特别是法国印象派艺术家群中掀起巨浪。由此我们可以推断，欧洲19世纪后半叶的艺术发展滥觞于中国木版年画。（图7、8、9）

图7　连生贵子　天津杨柳青年画粉本

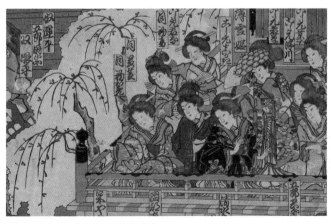

图8　日本浮世绘作品（局部）

图9　美人画　［日］歌川广重

1. 传统水印的工具材料

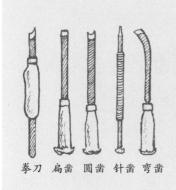

拳刀 扁凿 圆凿 针凿 弯凿

刀具： 前述两种多版套印术，所使用的刀具比较接近。有拳刀、扁凿、圆凿、针凿、弯凿等，都是用拳刀作为主要刻版工具。刻好后，用敲方轻敲凿子，铲净底版，以利印刷。

其中，拳刀刻版有"发刀""衬刀""挑刀""复刀"等四种刀法。"发刀"是用刀在线条边发划。"衬刀"是距线条约一厘米的地方衬一刀，然后用"挑刀"在"发刀"与"衬刀"之间挑去木面，于是线、形就刻出来了。然后再在线形根部再复一刀，以利敲底时剔去空间的木头。（见下图）

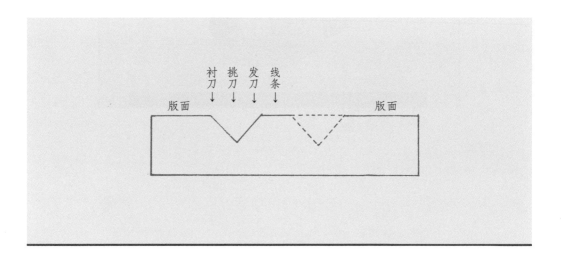

纸张： 一般用生单宣、连史纸。民间木版年画从清末以来，为降低成本，改用洋连史，即现今的油光纸。

颜料： 黑色，用上等煤烟调糯糊，搅匀、沉淀后使用。现一般取瓶装国画墨汁，如太稀可用墨锭磨研加浓后使用。

其他颜料：十竹斋一般使用朱磦、朱砂、藤黄、花青、石青、石绿、赭石等国画颜料；而民间木版年画为追求色彩的鲜艳度，采用红、绿、黄、桃红、紫或蓝等染料调入适量的骨胶和水使用。

2. 传统水印的印制步骤

（1） 夹纸

印前先将纸夹在印台的桡棍下，将其夹定，印时从头至尾，不能走位，否则就要错版。夹一次纸一般是100张至500张，如印得少时夹50张左右亦可。

印刷台　　木版

（2） 喷水与隔水

十竹斋水印讲究水墨润泽，印前在宣纸上需均匀喷水，使宣纸略微受潮，印时色墨就会比较滋润，印后也要保持原先的湿度，使纸张不致因干燥而收缩（现一般都装有喷雾器，以调节印刷场地的湿度）。

民间木版年画印在油光纸上，采取干印的办法，每印一版，纸面要受一定程度的潮湿。由于纸要胀缩，为使每版套印准确，隔七八张印纸要夹一张干燥的纸张。

桡棍

空槽

（3） 对版

纸张夹定及喷水后，即可开版印刷。但印刷前需要将印版对准，一般前几张印纸都是用来打样的，可先印出墨版或主体版，然后依此为标准，摸清所套印版的位置是否准确。试印后如准确了，即可用膏药泥或潮纸垫入印版的四角，将版子按平、粘定于台面，即可开始印刷。

（4） 上色

两种印刷术主要用棕刷上色，但由于要求不同，十竹斋上色要求颜色有阴阳向背、干湿浓淡的渲染效果，因此经常采用"揵"的特殊技法，即在色盆上先调出色彩变化，棕刷在色盆蘸色时注意保持刷帚上的色彩变化，然后刷在木版上印刷。

民间木版年画要求颜色均匀地平刷在木版上，因此要求适量、快速、均匀。刷色太多会溢出，产生"色边"或淤塞成块；太少则干枯焦燥。速度慢了，版上颜色干燥不匀，难以印好。

（5） 印刷

版上刷色后，立即覆上印纸，用擦子由桄棍边轻轻从右到左，再由中央向四周轻刷。版位固定后，用力擦印，使色墨移印上纸。（图10）

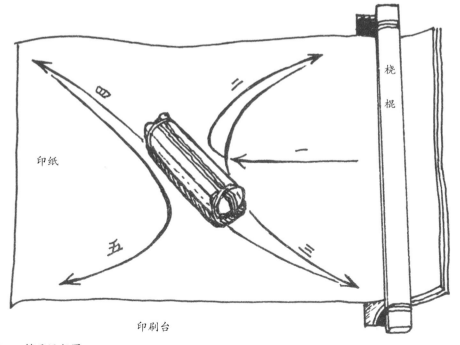

图10 擦子运行图

图11　仙蓬莱（水印木刻，利用木纹肌理印制）　赵宗藻

二、现代水印版画技法

　　我国现代的水印版画，已不同于以往用来复制的传统水印，它一方面继承和发扬传统水印技法的长处，也吸收了异域和民间艺术的多方面营养，在表现手法上广采博取、不拘陈法。随着作者不同的艺术素养和不同的作品需要，有的吸收水墨画的艺术效果，有的吸取笺谱的概括手法，有的采取民间年画的装饰处理，有的吸收现代流派的表现手段等。对板材的利用，也从原先单一的一种木板，扩大到塑料板、纸板、吹塑纸板、实物拼贴版等；在纸张的使用上，也从原先的单宣、连史纸，扩大到三层夹宣、皮纸、过滤纸、吸水纸、水印纸……因此，印后的效果较之传统水印更显丰富多彩。（图11、12、13）

1. 现代水印的工具材料

擦子：是传统的印刷工具，由棕皮包木片、木块做成，善印大幅的水印版画。

擦子制作法

棕皮

裹布

木条

棕皮

完成的擦子

马连：是日本人常用的印刷工具，由笋壳包裹盘有绳饼的圆形木片做成，体积小巧灵便，现代水印较多使用。

马连制作法

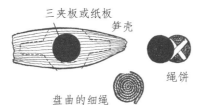

三夹板或纸板

笋壳

绳饼

盘曲的细绳

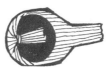

半完成的马连

完成的马连

拓包：是传统的印拓工具，用来印拓实物拼贴等凹凸不平的版面时用。

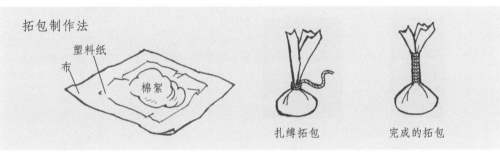

拓包制作法

塑料纸

布

棉絮

扎缚拓包　　　完成的拓包

笔：有水粉笔、底纹笔、油画笔、毛笔等。水粉笔、底纹笔的笔毛柔软，上色能使水分均匀、饱满。油画笔的笔毛较硬，上色时能将版面隙缝中的积水刷出。细部的上色，必须使用毛笔。

水彩色

国画色

颜料：现在一般使用管装水彩色或国画色，水粉色也可使用，但不及水彩色滋润。

墨：最好用墨锭研磨，但印刷时需要量大，而国画墨汁又太稀，印时易渗化无度，为此，一般用黑色水粉颜料替代，管装黑色颜料挤出来即可使用，不必再多调水。

喷雾器：水印版画开印前的湿纸需用喷雾器喷洒，可备气压式喷雾器、手动喷雾器或口吹喷雾器等，它们喷出的水花细而均匀。如印刷中途需补水时，在较远处喷洒，对画面的影响也不太大。

电吹风：在印刷中途或结束时，如发现水渗化太厉害，可立即用电吹风对着画面吹风，使水分迅速蒸发，将渗化控制在作者希冀的范围之内。

镇尺：水印时若纸张稍有移动，就会出现印刷错位而前功尽弃，因此体积小而分量重的镇尺是必不可少的。一般可选用大理石、不锈钢及铜质的镇尺。

色碟

色罐

色碟、色罐：水印版画必须贮用相当分量的色墨，以保证印刷的复数性。为此，选用有盖的色罐或能叠置的色碟至关重要，这将使色墨的水分不易蒸发，从而保证了印刷质量。色碟在印完以后可以叠置，缩小占地面积。

2. 现代水印版画的制作步骤

（1） 绘稿

水印版画的绘稿可视不同的艺术处理，选择不同的纸张和材料进行。如吸收传统绘画手法的画稿，一般可用生宣纸、国画色绘稿；如采取色块、明暗表现的，宜采用铅画纸、水粉色作画；如追求实物拼贴效果的，可在初稿上边画边拼贴边调整成稿。

绘稿的手法固然可以不一，但绘稿时尽量掌握"画面要精练、主体要突出、色彩要概括、层次要简洁"的要诀，删除画面上可有可无的人与物，将多余的色彩尽量归纳到有代表性的色彩中去，注意运用色彩的调和、对比、主从、呼应等配置原理，做到既有整体的艺术效果，又有精雕细刻的"点睛"之处。这样可以首先给人一个气势夺人的艺术冲击力，同时又有引人入胜的细致刻画。

中国现代水印版画，十分珍视发挥色渗墨晕的独特效果，它既区别于油印套色版画，又不同于现代日本水印，具有明显的中国气派。为此，在画面设计时：①注意运用传统绘画计白当黑的处理手法，画面空灵一些，适当多留一些空白，为墨色渗化留有余地；②灰色调不宜多用排线去表现，而可以通过版上刷色时的深淡来调节，即传统水印中"揎"的技法；③色阶的间距可适当增大一些，以免糊成一片。

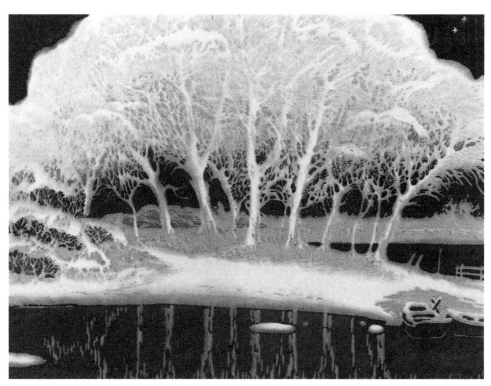

图12 银姿（水印木刻，吸收水墨画浓淡的手法） 陆放

（2）　制作

水印套色木刻的刻作

水印套色木刻与单色木刻一样，同样要注意发挥各种刀具的性能，注意刀木效果及利用板材肌理效果。但由于印刷时木版受潮会膨胀及需发挥色墨渗化的艺术特长，因此，刻作时需注意以下几点：

①线与线之间的刀触要大一些，底子要铲深一些，以免胀没。

②阳刻线条及细点要较原稿适当收小些，阴刻线条及点子要较原稿适当放大一些。

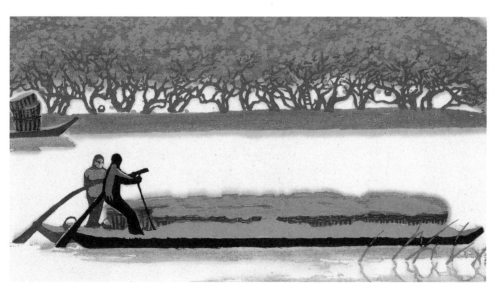

图13　橙江桔红（局部）　俞启慧

边缘线明确

不刻边缘线

边缘线柔和

图14　水印边缘线处理

③套色版的分版刻作，不必如传统水印木刻一样，一种套色刻一块版，而可以多种颜色合用一块版子。因现代水印版画通常使用画笔局部上色，不像传统水印使用棕刷大面积刷色，故对邻接的不同颜色，可用三棱刀刻出一条分界线，使印时颜色不至于相混即可。

④对物体的轮廓边缘线，需要印得明确的部位，用刀要爽利、肯定。而边缘线需要柔和、隐没的部位，可在刻后用木砂纸将轮廓边缘磨圆一些，使印出来的边线有隐虚的效果；或者干脆不刻，只在木版上用笔画定位置，上色时控制色彩的位置及浓淡即可。（图14）

实物拼贴版画的制作

实物拼贴版画可选用物体肌理比较明显、凹凸不是过大而易于粘贴的材料进行制作。如不同纹理的木板、树皮、树叶；不同的织物，纱、麻、布、涤、网；不同纸纹的铅画纸、水粉纸、瓦楞纸、无纺纸；不同粗细的砂纸、砂粒等。

拼贴方法主要有三种：

第一种方法：将实物剪锯成画面所需要的形状，用乳白胶粘贴。在拼贴之前对易碎或卷曲的实物，如干树叶、干树皮等，先用温水浸泡，使其柔韧后再进行拼贴。在粘贴时，为使乳白胶迅速地将物体粘在版上，可用电吹风将物体四周的白胶吹干，物体基本固定后，再用一块平版盖于拼贴后的版上，在上面加压重物，使实物牢固地粘贴在版上。

图15　花非花　雾非雾（局部）　俞启慧

较薄的实物，如纸张、纱、布、树叶等，为增加其变化，除通常采用平面拼贴外，还可以在某些部位作叠合拼贴或褶皱拼贴，印刷时可以印出重叠、褶皱的效果。（图15）

第二种方法：可用万能胶或乳白胶调石膏粉，根据画面需要在版上进行堆涂、塑造，可堆出斑驳、圆浑等多种肌理效果；或塑造出浮雕般的艺术效果；也可利用肌理清晰的实物在其上面压印，产生一种凹雕般的纹理。（图16）

图16　堆涂

第三种方法：在版面涂上乳白胶后，撒上砂粒或其他碎屑，使其粘牢，可产生各种颗粒状的肌理变化。如在一个平面上要出现深浅变化，可在需加深的部位粘上砂纸，减淡的部位涂上清漆，待版子干透后，这块平面就会自然出现不同的深浅变化。（图17）

图17　砂粒

（3） 印刷

水印版画素有"三分刻，七分印"之说，可见水印套色版画的印刷是整个制作过程中极为重要的一环。因为水印版画的艺术效果，常常取决于水印技法掌握的熟练程度，水印技法掌握得好，可以使画面气韵生动、浑厚华滋；而水印技法掌握得不好，则会使作品面目全非、焦枯乏味。所以，在印刷时如何做到既能把画稿上的设想完全体现出来，又能加以渲染升华，使之达到完美的艺术境地，这是研究水印技法的重要课题。（图18）

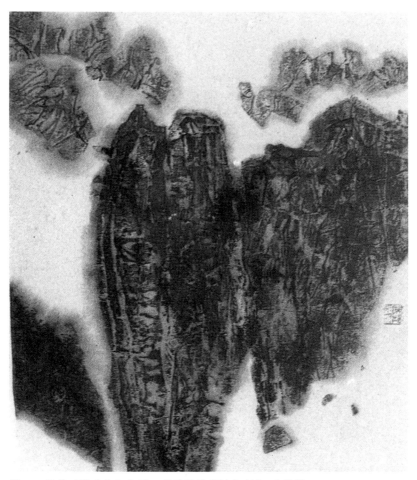

图18　雁荡石壁（水印木刻，利用纸张褶皱印制）　徐英培

3. 现代水印版画的三要素

纸

水印版画印在构造成分不同的纸上，就会出现不同的印刷效果，直接关系到作品的气氛、情调的表达。水印用纸，一般有三层夹宣、玉版宣、单宣、吸水纸、过滤纸、水印纸等。各种纸张，其吸水和渗化程度均不一样，因此，在正式开印之前，应试验一下各种纸张的性能，便于充分发挥各种纸张的特性，以期产生最佳印刷效果。

图19　网（利用水印纸的网状纹印制）　俞启慧

三层夹宣、玉版宣、单宣均是我国传统的绘画用纸，其长处是印后易产生水渗墨晕的中国风味。三层夹宣、玉版宣，由于纸质绵厚、纯净，印时不易起皱及破损，吃墨适度，渗化速度较缓，印时便于控制，印后效果比较浑厚、滋润，是水印版画的理想用纸。单宣纸质薄而匀，对色墨比较敏感，因纸张薄、吃墨量少，渗化速度快，比三层夹宣、玉版宣难印一些，但控制得当，能印出清新明薄的佳作来。

过滤纸，是水印版画的代用纸，纸质较厚，纸纹呈颗粒状，吸水性强，但色墨渗化力差，容易印得焦燥、结疤。印时色、墨中可以水分多一些，若出现渗化不开的弊病时，可用清水笔在印有物体的纸背润一遍，将色墨赶出，以增强其滋润感。由于这种纸吃墨厉害、不易渗化，反倒便于作者在印刷过程中一遍遍地添加塑造，将物体表现得充分、深入，富有实体感。

吸水纸及水印纸，都有纸质厚、吸水量大、便于控制、印后不必重新托裱等长处。但纸张吃色、吃墨较甚，湿时与干时色墨差别较大，故印时要将色、墨浓度印得过头些，干时才刚好。此外，由于吃色、吃墨厉害，印时要一遍遍添加，容易出现僵、呆的毛病。故印时要控制擦子或马连的轻重，有的地方要留出纸纹的虚印，有的地方要着力地实印，使其虚实有致。新试产的水印纸有各种纸纹，如巧妙利用，可为画面增色。（图20）

图20　不同的水印纸，由于纸张纹理不同，印出来的效果各有特点，关键在于作者如何巧妙地利用。

水

控制水分是水印版画印刷好坏的关键，水分的控制主要体现在两个方面：一是印刷用纸的湿润程度；二是颜料调水的稠稀程度。

印刷用纸的湿润程度

印刷前对纸张喷水，湿度要恰当，一般将纸张喷至半透明状态为宜（不同纸张控制湿度略有不同）。如喷得太湿，印时易烂，只见渗不见形；喷得太少，印时易枯，干后焦燥乏味。适度的水分就能做到有形有渗，浑厚华滋，使作品气韵生动，意趣横生。

印刷时，最理想的是在房顶装一台喷雾器，使室内保持一定的湿度。如无喷雾器，可找一比较阴湿的角落，或抓紧在阴雨天气印刷，这样，纸上的水分不易蒸发。印前，需要根据纸张由湿到干的顺序，合理编排印刷程序。印刷时也要从需要渗化得厉害的地方印起，逐步印到比较干硬的部位，使它们同步相随，这样才能做到干湿相宜。若幅面较大、画面较繁、印刷时间较长的作品，可视纸上水分蒸发的情况，用喷壶在纸背补水（要注意将刚印的部分用纸遮住，以免因水分过多而渗化过度），仍可继续印刷。

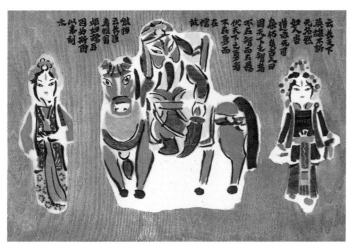

图21　奈何　李以泰

图22 庭院深深 甘正伦

颜料调水的稠稀程度

颜料调水的稠稀，直接关系到色墨的渗化程度。需要渗化得比较厉害、色彩印得较浅的颜色中，调水要多一些，使其稀一些；而色墨要印得较重较干时，颜料中调水要少一些，让其稠一些。

水印版画的色墨是刷在版上再转印到纸上，不如用笔直接画在纸上那么饱和，所以一般都要重复添印两三次，才能达到预期的效果。颜料中含水量过多，必然造成渗化无度，出现有渗无形的弊端；相反，颜料中调水太少，也会产生有形无渗的焦糙、结疤的毛病。所以调配颜料时的干湿、稠稀，都要恰到好处。

色

水印木刻所用的颜料，有水彩颜料、国画颜料、水粉颜料等。这些颜料的质地有植物质、矿物质和粉质三种。由于它们的质地不同，印刷后的效果也不相同。植物质的颜料，渗化性能较好，所以印出来的效果比较滋润、细腻，但有时留不住形，特别是玫瑰红、藤黄等。矿物质颜料渗化性能差，印出来容易焦糙、结疤，如赭石、朱砂等。粉质颜料厚印时覆盖性能强，但容易焦燥，且要粘纸，薄印时容易印得均匀。故植物质颜料中掺入适量白粉，可以增其筋骨，使色彩既有形又能渗；矿物质颜料中调入适量植物质颜料，可以增加其滋润度和渗化度。

为此，使用颜料时，必须注意利用它们各自不同的特性。凡大面积渲染的部分，宜选用渗化性能较好的水质颜料来调配，若色彩印不均匀，可在颜料中调入少量糨糊，这样就能印得润泽融浑；而需要印得肯定、突出的部位，则可利用不易渗化的颜料，或调入适量白粉印刷，使其取得枯润对比的效果；而有些部位需要用浅色覆盖或少量点缀色时，宜利用粉质颜色压印，使作品获得虚实相生的情致。

同一种色彩，可以通过多种调配方案求得，由于各种色彩的渗化程度不同，不仅影响到画面色彩的枯润，而且对轮廓边缘渗出的色晕影响很大，而这圈色晕的色彩恰当与否，直接影响画面的氛围与意境。例如玫瑰红是最易渗化的颜色，若印山时将玫瑰红调入阴影部内，结果在暗绿色的山周围渗出一圈玫瑰红的色晕，那幽深的气氛则被破坏殆尽；若将玫瑰红调入处于晨曦的山色中，周围渗出一圈玫瑰红色晕，则将增强画面的光感和意境。所以在色彩调配时，需要多做试验并检查它干后的效果，以求得最佳调配方案。

色彩与墨的印刷，要掌握"稍过而莫不及"的要领。因为纸张在干湿时色差区别很大，纸湿时看上去色墨过了头，干了倒是正好；而纸湿时看上去正好，

待纸干了就显得不足。如印黑色，湿的时候看上去已墨黑，而干后还只是深灰色，所以通常要印上多遍才行。

在版上刷色时，要掌握"纸潮色薄"的诀窍，纸要喷至半透明程度，刷色要薄而均匀，反复多刷印几遍，色渍墨晕自会慢慢地渗出，理想的艺术效果自会出现；若操之过急，版上刷色过多，印刷时就会出现色墨漫溢以致破坏形体的弊端。

图23　新桃旧符　俞启慧

图24　煦　俞启慧

4. 现代水印版画的套印方法

水印版画的套印通常有两种方法：一种是分版套印法，一种是一次叠印法。

分版套印法：如同我国传统的套印方法，即调出一版的颜色后，统一将这一版印出一批，然后，再统一印第二版、第三版……直至完成。这种印法适合于大批量的印刷，并要印完最后一版才能看到画面的完整效果。

一次叠印法：这种套印法是每张作品一版接一版地叠印至全画完成为止。其优点是快捷简便，能立即见到画面的印刷效果，发现问题能在下一幅中及时纠正，及早产生版画成品，现代水印版画较多使用此法。

水印套色的对版方法

一般使用以下两种方法：一种借助于直角形的"规尺"，印纸上版时，按照规尺上的标记统一安放，这样可保证印刷对版的准确性。在过滤纸、吸水纸、水印纸等厚纸上印刷，适用此法。另一种不借助规尺，而是用宣纸等较薄的纸张，湿水后呈半透明状态，可透过纸背审视印版的轮廓。印第一版时，可将印版的四边用手揿出棱角，作为以后各版套印的标记，依此标记一版版地套印下去，直至完成。

5. 现代水印版画的套印步骤

图25　用喷壶喷水

（1）　湿纸

用喷壶均匀地将印纸喷湿，使纸张呈半透明状态。

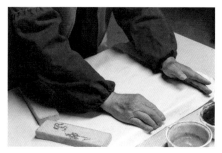

图26　揿边

（2）　上版

将喷湿的印纸覆上版面，位置放妥帖后，用手揿出印纸的四面边线，然后覆上保护用的衬纸，压上镇尺。

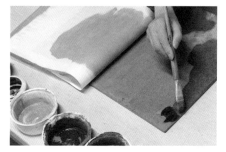

图27　刷色

（3）　刷色

用笔将颜色刷上版面，刷色宜薄而均匀。

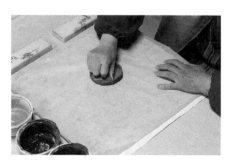

图28　擦印

（4）　印刷

用擦子或马连在纸背擦印，如色墨深度不够，可一遍遍地添加、擦印。

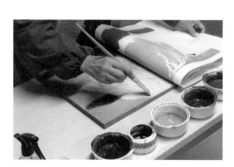

图29　套印

（5）　套印

第一版印完后，将印纸揭起，覆于第二版上，按照原先揿出的边线痕，移准位置，继续上色擦印。在印刷过程中发现印纸已干，可在纸背喷水后继续印刷。

图30　黄山烟云　俞启慧

（6）　完成

套版印完后，最后印上深色主版，一幅水印版画也就大功告成。（图30）

6. 现代水印版画的几种印制方法

图31　迷人的橄榄坝　俞启慧

（1）顺印法

这种印法是按照常规的程序，由虚印到实、由淡印到深、由背景印到主体的循序渐进的印法，如前文中的水印版画套印步骤。（图31）

图32　橙江桔红　俞启慧

（2）叠印法

这种印法是按画稿所需，先印深色版，再部分地压印浅色版，压印部分产生一种叠色的效果，使画面上水质颜料和薄粉质颜料互相衬托，增加硬柔、枯润的对照。（图32）

图33　插云　俞启慧

（3）　正反印法

这种印法利用生宣等纸张具有透色的特性，有些色版可印在纸背使其透印过来，会产生迷朦、柔和的感觉；而主要色，墨版印在画面正面，出现正反叠合、虚实相生的效果。采取这种印法，分版时要有正有反，这样叠印的图形才能丝丝合缝。（图33）

图34　脸颊红晕的烘染

（4）　烘染法

此法是在未刻作过的版面上，用铅笔画好上色的界线，然后在界线内由深至淡地刷色烘染，印在纸上后产生由实到虚的渲染效果。（图34）

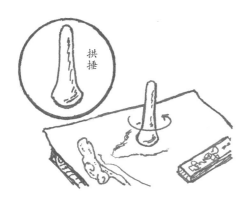

（5） **拱花法**

这种方法原是胡正言创造的十竹斋笺谱中的一种印法，当时主要用来表现凸起的云彩和人物，使其增强立体感。制作方法是将印好的画面，仍按原位覆于不涂色的原版上，用拱捶在纸背砑印，将纸砑出木版上的各种凹凸变化，当纸揭起时，画面上就出现凸起的形体，使原来平面的画面变成立体的画面。（图35）

图35　龙江水暖　梁栋

粉印版画技法

粉印版画是用粉质颜料在彩色纸上进行印刷的技法。它脱胎于水印版画，但不同于水印版画利用水色渗化求取清丽明薄的润泽效果，而是通过厚色的压印，使之产生色彩强烈、物形苍辣的浑厚感，善于表现朴拙、厚实、深沉的意蕴。

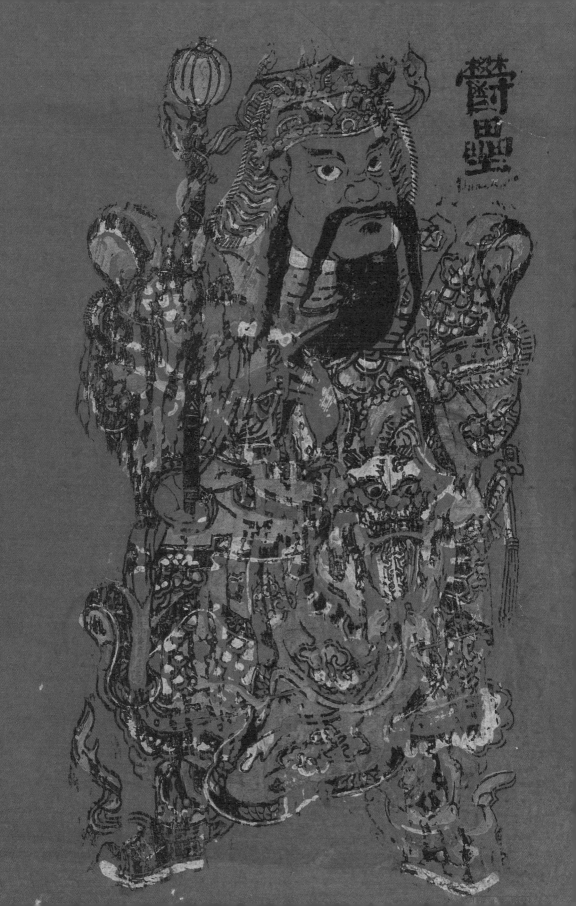

一、民间粉印技法

图36　避邪　漳州粉印

　　传统粉印技法起始于清末福建漳州地区的民间木版年画，它是用彩色纸作底，然后印上红、黄、蓝、绿、白等粉质颜料，最后套印黑色主版，使之产生强烈、绚丽的视觉效果。

　　彩色纸的选用，往往根据画面内容及不同用途来决定。一般来说，喜庆吉祥、驱邪避凶类的作品，多选用大红、朱红色纸作底，如"神荼""郁垒"等门神，均套印在大红底色的纸上，可产生一种热烈、红火，以正克邪的画面效果（图36）。耕作农事题材的作品，常用钴蓝色、绿色作底，就有一种希望、祥瑞的气氛。另外，根据用途之不同，如寺庙中做功德时用的画，则利用黑色纸作底，套印上红、蓝、黄、白、灰等色，如《四瑞兽图》等，渲染了一种玄虚神秘的氛围。（图37）

图37　瑞兽图　漳州粉印

图38　无锡神马一

　　与漳州粉印风格近似的，还有无锡神马，它是较之前者更早的一种印刷品种，印的都是道教的神仙，供世人在祈福禳灾时焚化所用。由于民间艺术家的丰富想象和大胆创造，在对诸神仙的刻画上，回避了民间木版年画常用的仔细描绘的手法，而采取简笔写意的概括手法，在形象塑造上十分朴拙可爱，有着一种幽默诙谐的表情，充满着生活的乐趣。其印制方法也是利用各种有色纸作底，先印上墨线作为底版，然后用红、橙、蓝、紫、白、灰、黑等粉质颜料，对神仙的脸、手等重要部位进行涂描，再用小版捺印五官及帽冠等重要装束，使之产生主体突出、画面虚妄的奇异效果。值得一提的是，画工常在同一块墨线底版上，随心所欲地涂刷不同的脸色，再用小版捺印不同的脸相及装束，就会产生不同的形象和视觉效果。这种随着民间艺人灵机一动而自由自在地创造的手法，颇值得我们借鉴。（图38、39）

民间粉印的刻印技法

民间粉印所用的刀具与传统水印的刀具相同，主刀仍是拳刀，再辅以平凿、圆凿等工具。

在木版幅面上，基本采取整版套印的办法，但也补充小块的饾版印刷或小版捺印，以及用纸卷、签条打印细小的色点，手法比较机动灵便。

印刷工具及方法也与传统水印类同，均于印刷台上用桡棍夹纸印刷，但与水印不同的地方：一是粉印版画使用的是彩色纸，不能喷水湿纸，否则纸上会出现水渍，显出陈旧感，从而影响画面强烈夺目的艺术效果，所以只能干印；二是所用的颜料均含粉质，印在纸上有较强的遮盖力，具有厚重浑朴感，作品颇有力度与分量，与水印版画清丽雅致的意趣截然不同。

图39 无锡神马二

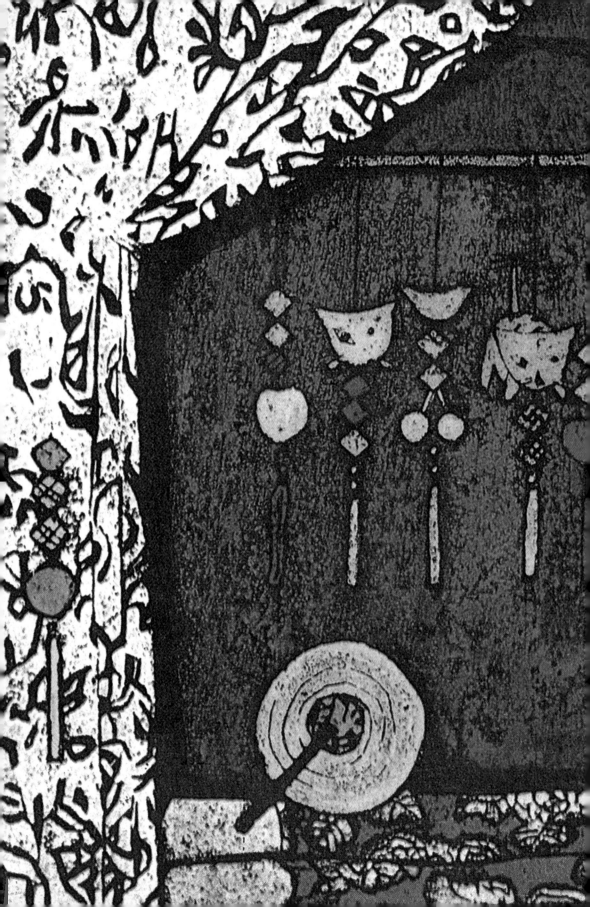

二、现代粉印版画技法

图40　乡情　邬继德

　　现代粉印版画是在民间粉印木刻的基础上发展起来的，它融合了现代版画的各种技艺和审美情趣，因此，现代粉印版画从创稿、板材选择、制作工具到印刷方法均异于原初的粉印木刻。

1. 现代粉印版画的工具材料

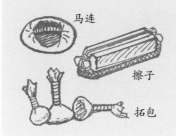

磨印工具：马连、擦子、拓包。

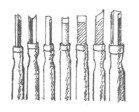

刀具：一般使用木面木刻刀，如三棱刀、圆口刀、平口刀、方口刀、斜口刀等，同时也利用铁钉刮刻，或用纸版拼贴、乳白胶调砂粒堆涂等现代手法。

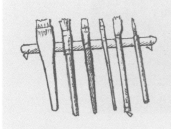

笔：水粉笔、油画笔、毛笔。

颜料：粉印版画的印刷均使用水粉颜料，水粉颜料的稠稀将直接影响最后效果。颜料过稀，覆盖性能就差，干后底版颜色容易透出，粉印的效果不显著；颜料过稠，黏性太大，印刷过程中容易撕破纸面。

金、银色：用金粉或银粉调少量胶水使用。

矾水：明矾研碎后用温开水泡成矾水。

规尺：由2厘米厚、4厘米宽的木条钉成直角后使用。

纸张：可用夹宣、胶版印刷纸、卡纸等染色后使用，亦可利用有色纸、仿古宣纸等。

纸张染色方法：夹宣的染色，可用大号底纹笔在纸面刷上底色，干后若再刷一遍矾水，将纸做成半熟状态，印时易于将颜色托于纸面；也可用油画颜色经松节油稀释后刷在纸上，干后即可印刷。卡纸、胶印纸等则可用丙烯颜料或调入少许乳白胶的水粉颜料涂刷，使之干后施印时不易掉色。

2. 现代粉印版画的制作步骤

（1） 绘稿

粉印版画的绘稿，可视画面底色需要选用或自制彩色纸，用彩色铅笔或绘画铅笔起稿，稿子画定后，再用水粉颜色填绘，使之成为较完整的色彩稿。

粉印版画不同于水印版画长于表现空灵、渗化的效果，而善于表现色块的并列配置与平面构成。因此，在布局上，一般采取略带装饰意味的饱满构图，注意物体与色彩在画面上的合理分布，它一方面得自传统粉印版画的构图处理影响，另一方面也是画家艺术实践的体会和受现代构成的启示。由于粉印版画通常印在黑色或深色纸上，所以在黑白处理上要注意运用"计黑当白"的版画处理手法，对画面上"虚"或"远"的部位，往往向深或黑的底色消失；对天、水、远景、衣服等，就留出黑或深色的底色来代替，使画面更具厚重感。

图41　粉印草图　俞启慧

在色彩处理上，也常常吸取传统粉印中纯度较高的色块配置方法，经过纸张底色的调节，使色彩趋于协调。如在红色纸上印画，则各种颜色均会受到红色的融合；而印在黑色纸上，各种纯度较高的冷暖色块，由于黑色这一中性色的间隔，以及黑色渗透在各种色彩中，使画面获得既斑斓又统一的强烈效果。但是在色彩的布局上，必须注意色彩的均衡、呼应、主从、灰纯等基本原理，使之产生艳而不俗的色彩效果。

图42　威尼斯掠影　朱维明

图43　春曲　朱维明

　　点缀色点的运用，常常会使显得沉闷、平淡的画面活跃起来。点缀色点有时是应用在细小的物体上，如黑衣上的花纹、饰物，绿树上的红果，深潭畔的翠鸟等等，起到"嫩绿枝头红一点，动人春色不须多"的效果。但有时却纯粹是装饰性的，没什么含义，却能起到丰富和活跃画面的作用。传统粉印就常用红、绿、黄、蓝等细点子点缀在画面空白处，取得色彩上的均衡、呼应、斑斓等各种效果。现代粉印版画使用点缀色点时，常常运用与画面主色调具有对比作用的色彩，如朱红、橘黄、嫩绿、粉绿、湖蓝，或选用与黑色纸形成对比的白色、肉色、粉紫等。

　　金、银等光泽色的运用，不仅能使画面显得富丽和透灵，而且也更具民族气派，使作品闪烁着夺目的效果。但是金银色的运用必须恰到好处，才会使作品增色，否则会变成"画虎不成反类犬"，反倒显得俗气。

图44　云幻　李忠翔

（2）刻制

粉印版画的一大长处，即是注意利用和发挥有色纸的功能，色彩稍浅的有色纸，可以用来渲染气氛和替代画面的中间色；色彩黑重的有色纸，则可以用来代替主版，使物体的暗部隐没在底色中。所以现代粉印版画对于以黑纸作底色的，往往不再套印黑色主版，这样做，无疑能省去一块黑版。但是传统粉印版画除利用黑纸作底外，仍套印黑色轮廓版，这样做，使黑色中再增加一个层次，让物体在黑底上进一步凸现出来。这种做法，对现代粉印版画自然会有启示作用。

粉印版画的刀具，现均用圆口刀、平口刀、三棱刀等木面木刻刀具，刻作时如刻作阴刻木刻一般，将深色线条与块面刻除，留取准备粉印的线面。（图44）初次接触的作者往往很不习惯，多刻几张也就适应了。

粉印版画的刻制要顾及粉印的特点，粉质颜色有一定的厚度，印刷时边缘容易溢开，使物体的边缘较印版上肥大，甚至形成细线糊没的状况，为此，对阴刻的线、点要较原稿刻得略大一些；对阳刻的线、点可较原稿收缩一点，使印出来的效果恰到好处。

对于大面积的色块，如感到平板而缺乏变化时，可用平口刀、铁钉等锐器在板面刮划、剁捶，使板面出现毛糙、斑驳的刀痕，既可使色块增加变化，又可以丰富物体的肌理。（图45）

粉印版画同样可以利用纸板、石膏堆涂、实物拼贴等各种手法去制作，可使表现手段多样化。（图46）

图45　肌理一

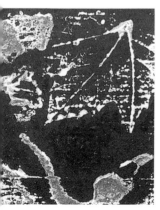

图46　肌理二

刻制步骤如下：

① 拷贝

画稿绘成后，用拷贝纸覆于画稿上，用木炭铅笔拷贝出画稿的轮廓，然后将其覆于待刻的木刻版上，用牛角、木块等硬质磨具，在拷贝纸背面重复地摩擦，使拷贝纸上的图形转印到木刻版上。

② 刻制

转印完成后，用墨笔进行勾勒。勾勒完工，先用待印的不同颜色涂布在相应的部位上，干后，即可进行刻作。由于粉印版画是利用深色纸作底，故刻作时可省却一块主版，刻时似同阴刻一般，将黑色的轮廓线及黑块大胆刻除，留取准备粉印的线面，见左图板上的刻印效果。

（3） 印刷

现代粉印版画通常采用一次叠印法，即一幅作品从头套印到结束，一次完成。其印刷步骤如下：

① 上版

将色纸覆于版上，再在纸背盖张保护用的衬纸，然后压上镇尺。

② 刷色

将印纸揭起一部分，用笔将粉质颜料均匀地刷上版面。

③ 擦印

用马连或擦子在纸背擦印。如是拼贴版，版面凹凸不平时，则需用拓包在纸背扑印，颜色一遍不够，可多遍添加印刷。

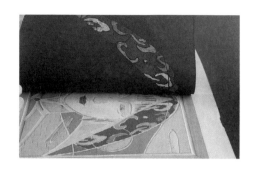

④ 套印

第一版印就后，揭起印纸，待粉色干透，覆于第二块印版上。注意放准位置，覆上衬纸和压上镇尺，进行套印。

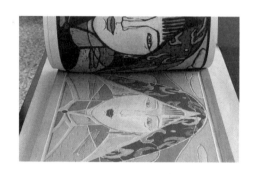

⑤ 检查、修改

由于粉印版画总是由局部印到整体，所以印完时，揭纸前，要整体地检查色彩的冷暖、深淡、纯灰等各种效果，局部要修改、调整时，立即调色改好。

⑥ 完成

如有主版再按上述方法印上主版；如无主版，则至此已印刷完毕，揭起印纸，即成一幅满意的粉印版画。

图47 泽国少女 俞启慧

3. 印刷过程中需注意的问题

（1） 版上刷色宜薄而均匀，要一遍遍地添加，刷色过多，印时会使粉色漫溢从而破坏形体。印过几张后，版面的隙缝中积色太多时，须用刷子刷净，以利继续印刷。

（2） 在不同纸张上印刷，会出现不同的效果，在宣纸等吸水性较强的纸上印刷，粉色会被纸张均匀地吸收；而在卡纸等不吸水的纸上印刷，则粉色的厚薄、揭纸时的顿挫与方向都将影响印刷的效果，在印纸上留下不同的彩色波纹，为此，必须注意巧妙地加以利用。

不同纸纹的纸张，也会影响画面效果。印在光滑的纸张上，容易印得细腻、光洁；而在粗纹纸张上印刷，则又会产生不同纹理的颗粒，易于出现粗犷的印刷效果。

（3） 印刷过程中，由于印刷遍数过多，导致色彩僵滞时，对面积不大的局部可用笔或泡沫塑料蘸清水轻轻地洗去一层，再用底色涂布一遍，干后重印。如面积较大，可先印一遍底色，再重印修改后的颜色。

（4） 对前后版颜色重叠的部分，压印的粉质颜色有时可以稍薄，使之出现间色，使画面色彩更趋丰富。（图48）

图48 绣球花 郑爽

漏印版画技法

漏版印刷是用颜料或阻染剂经过镂刻过图形的木版或油纸进行印刷的一种技法。它不同于水印、粉印印刷。水印、粉印均是将墨、色涂布于版上凸起的线面部分进行印刷的，故在刻作时，须将物体刻成反的，而漏版印刷则是将颜料正面地泄漏到接受物上，故版上只需正刻即可。

　　漏版印刷术在印刷时又有间接染色与直接刷色之分，会产生画面图形的阴阳之别，它可以归纳为漏版刮印和漏版刷印两类。

　　漏版刮印是以镂刻过纹样的木版、油纸等作为版基，覆盖于欲印染的物体上，在版基上刮一层阻染蜡或防染灰浆，然后进行染色的办法。这种印刷法会因蜡料或灰浆的自然皲裂，印染的颜料渗入缝隙而出现奇妙的冰裂纹及融浑的色彩变化，而具有独特的艺术魅力。漏版刮印法也可以根据画面需要分版刻印及分次染色，使画面更加丰富斑斓。

　　漏版印刷也是利用镂刻过图形的木板或油纸作为版基，覆盖于纸、墙面、布绢等物体上，直接用颜料在版上刷印，使颜色漏印到接受物上的一种技法。它可以按照不同颜色分版刻作、分版套印，而产生绚丽多彩的印刷效果。它是现代丝网漏印版画的前驱，具有艳丽、朴拙的美感。

一、传统漏印技法

图49　金水图案

漏版印刷术是我国民间早已使用的一种印刷方法，初始用来刷印佛像、纹样等，至今在西双版纳的傣族佛寺内，不少壁饰仍沿用此法来刷印金水图案（图49）。但漏版印刷术的广泛使用及演进，主要在于与人们生活直接相关的印染方面。从新疆出土的东汉《袒胸菩萨像》残片（25—220），其体态优雅、笔法简洁，造型及制作均达相当水平，原件为用蜡染法制作的巨幅布本宗教画（图50）。至唐代已普遍采用"蜡缬法"进行印染，即在木板上镂出花样，二板夹紧布帛，在镂刻的花纹处灌以熔蜡，冷却后除去镂版，再用手进行一番揉搓，然后投入染缸染色，取出晾干，再煮布去蜡，即成具有"极细斑花、灿然可观"的蜡染印花。从新疆出土的唐朝《狩猎纹印花绢》（618—907）就是用此法印制而成。（图51）

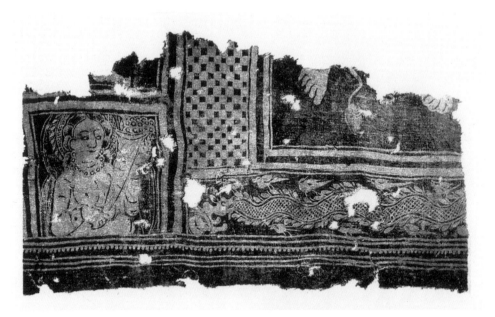

图50　袒胸菩萨像（残片）　东汉

图51　狩猎纹印花绢　唐

后来人们又改进为以灰浆替代熔蜡，以纸版镂刻代替木版镂刻的漏版刮印技法，古称"刮印花"或"药斑布"。由于采取镂刻及漏印技法，必然产生造型连绵、空间紧密的画面效果，具有浓郁的民间装饰风味。（图52）

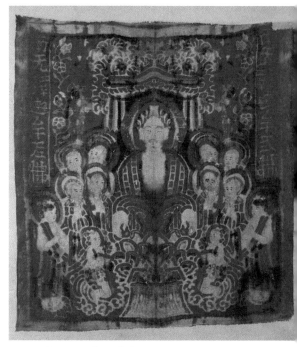

图53　南无释迦牟尼佛像

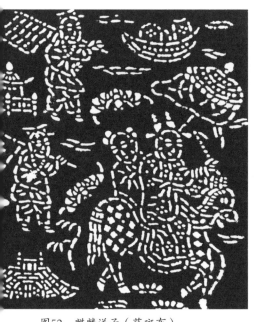

图52　麒麟送子（药斑布）

山西应县木塔中发现的辽代《南无释迦牟尼佛像》（907—1125）（图53），是现今发现的最早的一幅彩色漏印画。它是用"夹缬法"多版套印完成的，即将素绢对折，用镂有图形的木板夹紧后，于镂孔处染色，再一版版地套印出来。它较之十竹斋套色水印要早500年。这种漏版印刷技法后被民间广泛使用。今天山东、山西等地仍沿用此法刷印帘幔、包袱、枕顶等装饰花纹；采用大红、桃红、绿、黄、紫、黑等纯色，具有木版年画般艳丽、强烈的色彩效果，富有乡土艺术的情致。

1. 传统漏印的工具材料

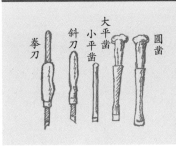

刀具：拳刀、斜刀、大小平凿、圆凿等。

刮刷：用二块横木板中间嵌一条皮制成。

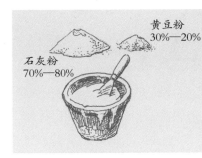

灰浆：用七八成石灰粉调二三成黄豆粉加水配成浆料。

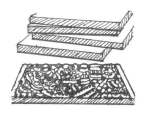

木板：选取李木、榆木等板材，供镂刻花样用。

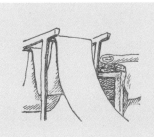

布料：白布或素绢。

油纸版： 古代取桑皮纸六层用柿漆裱成；亦可用数层牛皮纸经桐油油过后使用，供镂刻花样用。

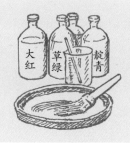

染料： 用靛青或紫等染料作染色用；或用大红、黄、绿、蓝等染料直接刷色用。

蜡料： 用七成白蜡与三成蜂蜡加热熔匀后使用。或由白蜡一成、黄蜡一成、松香二成、牛油半成配制：先将白蜡、黄蜡和牛油煮于锅内，熔匀后将研成粉状的松香放入，煮20分钟即可使用。

其他工具： 铁锅、铁钳、染缸、晾架、刮刀等。

2. 传统漏印的刻版方法

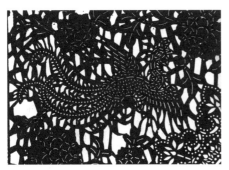

图54 单版印成的缠连图形（邳县蓝色布，局部）

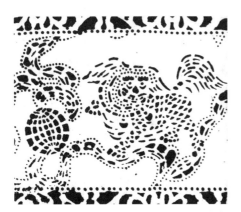

图55 补版后印成的阳刻图形（邳县蓝色布，局部）

漏版印刷的刻版，无论是刻作木版还是油纸版，都似同刻作剪纸一般，注意图形之间留出连线。阳刻的线条必须似葛藤般相互缠攀；阴刻的纹样宜用短线、碎点，使图形连接一体，否则花纹就会脱落，以致无法刮印（图54）。但由于刻作时要埋设线、面的缠绕连接，染色后画面上必然底色深重，为使画面明亮起来，可以再补刻一块版，将要除去的某些连线及深底部分镂去，然后照原标记压在印刷物上，再刮一遍防染灰浆，这样就会扩大防染面，增加画面的明亮部，变阴刻为阳刻。（图55）

在油纸版上镂刻时一般用拳刀和斜刀的刀尖刻作，圆点或圆线则可用圆刀；如是木板，需用平凿或圆凿将纹样凿透方能漏印。

3. 传统漏印的印刷方法

（1） 漏版刮印的方法

漏版刮印的方法有蜡染法与灰染法两种。

① 蜡染法

用镂刻过花草、禽兽、人物等纹样的木版按于布上，将熔化的蜡料倒入镂孔内，使其凝结于布面，干后用手轻轻地将布料揉搓，使蜡层产生鳞隙，然后将布料投入靛青、紫色或黑色染缸，染色后挂于晾架上晾干，再放入沸水中煮沸，除去蜡料，取起后用清水漂净、晾干，即呈现图形拙朴、冰纹斑斓的蜡染画面。（图56）

图56　充满韵味的蜡染冰裂纹

② 灰染法

用镂刻过花纹的油纸版按于布上，用刮刷将灰浆均匀地在油纸版上推刮，使灰浆透过纸版的镂孔泄漏到布面上。取走纸版后，晾干，投入靛青染缸内染色，取起后再次晾干，然后用刮刀将灰浆刮去，即呈现蓝底白花的蓝印图案。（图57）

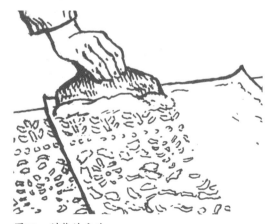

图57　刮浆的方法

（2） 漏版刷印的方法

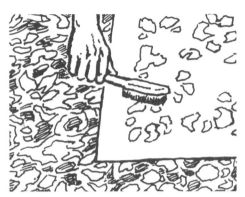

图58　漏版刷印的方法

漏版刷印较多用于彩印图案，根据色彩需要用油纸版分色镂刻，然后按照统一的对版标记分版套印。套印时可用刷子蘸染料直接在油纸版上刷印，通过镂刻的图形使染料落到接受物上。刷印时一版一色，多版套色，民间常见的色彩艳丽的彩印装饰图案就是用此法刷印而成。（图58、59）

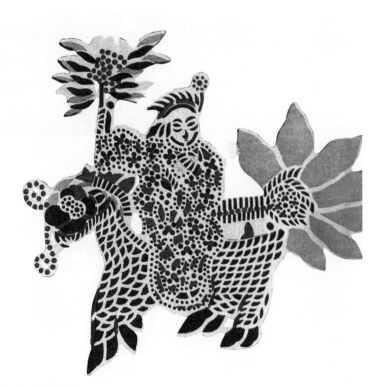

图59　麒麟送子

76

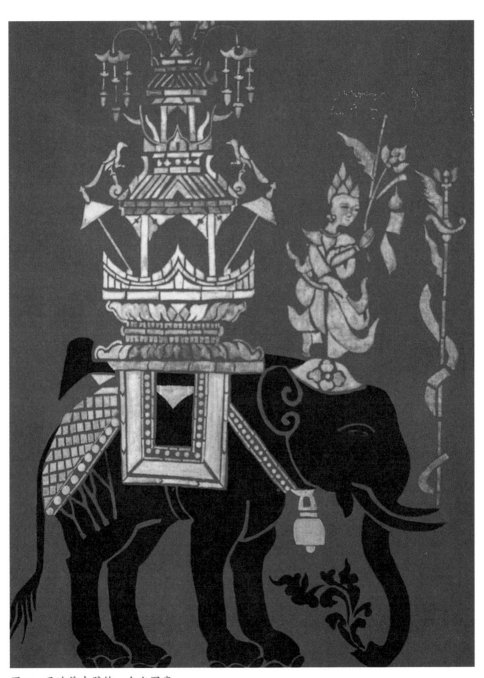

图60　孟连佛寺壁饰　金水图案

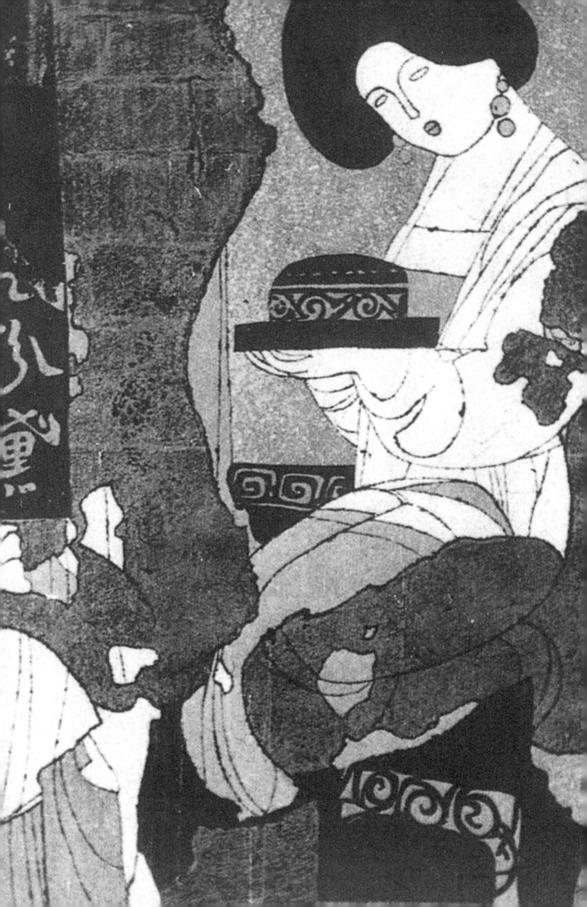

二、现代漏印版画技法

图61 两姐妹 ［马来西亚］胡德馨

　　由于漏版印刷术长期以来较多地应用于染织工艺，所以在工艺美术界对其较为熟习，整理研究者颇多，尤其在蜡染画方面有诸多创造。从我国传去的印度尼西亚、马来西亚等国家的蜡染装饰画颇为发达，而我国版画界由于比较隔膜，对传统的漏版印刷术反倒显得生疏，但仍有一些版画家在此领域做过多种尝试，采用过纸版漏印、蜡版漏印、塑胶片漏印等手法。先祖在漏版印刷的范畴内，创造了丰富多样的漏印技术，为现代漏印版画的继承与发展提供了宽阔的基础。（图61、62、63）

1. 现代漏印版画的制作步骤

（1） 绘稿

漏印版画稿的设计，不管使用什么材料作为版基，均可在普通铅画纸上用水粉色绘制。但它的画稿设计必须顾及漏印版画的特点，即它的画面都是由点线面的平面组合、大小色块的并置构成。因此，在构图时，尽量将画面处理成平面的、色块的、略带装饰性的画面，避免表现过于写实的、明暗的、具有纵深感的画面；如这样，往往会造成勉为其难的局面，不能发挥其长处。

漏印版画的画稿设计，还必须顾及漏版刻印的特点，即在物体之间需留出相互攀缠的连线，而且留下的连线要稍粗一些，以免在刻作时掉版或印刷时断线。但对有些以后不准备保留的连线，可在刻制别的套色版时将其遮盖。

图62　小花（塑胶片漏印）　阿达

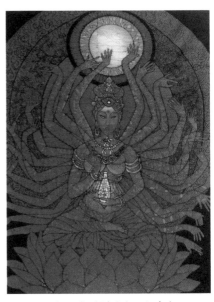

图63　红尘观音（蜡染）　郑清音

（2） 刻制

可用塑胶片、硬纸板、油纸、涂过清漆的双层牛皮纸、卡纸、誊印纸等作为版基，用斜口刀、圆口刀、剪刀等在上面镂刻图形，可分版分色，也可一版多色。

塑胶片的刻作，可用斜口刀、圆口刀及三棱刀刻、划；硬纸板、油纸、厚牛皮纸，只能用斜口刀划及用剪刀剪裁。

（3） 印刷

现代漏印版画由于它由漏版刮印和漏版刷印两部分组成，以及所使用的原材料均不相同，因此其印刷方法及印后效果亦各不相同。

2. 现代漏印版画刮印技法

可用传统的蜡料、灰浆，也可用树胶、蜡烛、立德粉调乳白胶等作为阻色剂，在漏版上用刮、刷、滴等办法，使其附着于印纸上。干透后，根据画面的需要，将印纸掰卷，使阻色体出现奇妙的裂纹，然后用丙烯颜料均匀地涂刷纸面，干透后，除去阻色体，即呈现一幅拙朴、灿然的漏印版画。现介绍当前使用的几种漏版刮印技法。

图64　子母鹿（蜡染）　陈宇

（1） 灰染法

此法脱胎自传统的印法，其浆料可用易于购买的老粉、立德粉与乳白胶替代。

①调浆：浆料的调制是用老粉或立德粉加水调成糊状，再加入少量（约占浆料的1／12）的乳白胶拌匀而成。

②覆版、刮浆：印时，先在印纸上放好镂刻成图形的漏孔版，用刮刷或油画笔将粉浆涂刷于漏版的镂孔内，使其黏附于纸面。

③揭版：小心揭起漏版，这时纸面就留有微微凸起的粉浆，将印纸放在通风处晾干。

④刷底：根据底色需要，用笔将丙烯颜料或调有少量乳白胶的水粉颜料均匀地刷到印纸上。

⑤铲浆：干透后，再用刮刀将印纸上的粉浆细心铲除。在铲刮过程中，可适当留取一些残点，以增强画面斑驳陆离的效果，使之更具有拙朴无华的风采。（图66）

⑥完成：根据作者的意图铲刮多余的粉浆就成一幅心目中的漏版刮印版画。

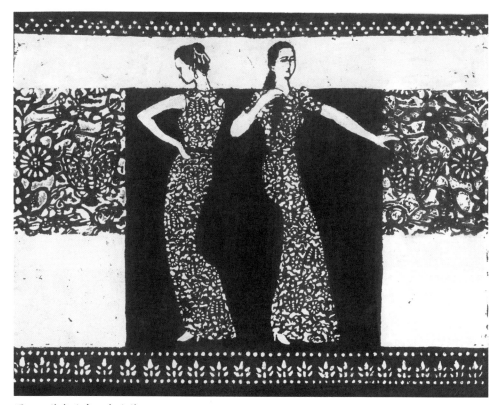

图65　蓝色乐章　俞启慧

（2）　蜡染法

在吸收传统蜡染法的基础上，可印制布本或绢本漏印版画。具体做法是：在酒精炉或电炉上搁一小锅，内盛蜡料，然后加热，使其一直处于熔化状态。用画笔蘸取熔蜡，经过版基的图形孔隙，刷印到布、绢上。稍干，揭起版基，即在布绢上留有蜡质的图形。如需出现冰裂纹，可将布绢投入冰箱冷冻室，冰冻20分钟后取出，稍加掰折，使蜡产生冰裂纹。然后直接用染料染色，干后再将布或绢投入沸水去蜡。若需套色，再在套色漏版上如法炮制。作品完成后，再将其托裱挺刮，就成一幅布本或绢本的漏印版画。

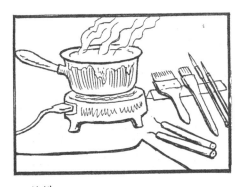

1. 熔蜡

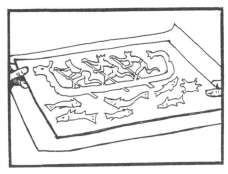

2. 放置版基

3. 刷蜡

4. 起版

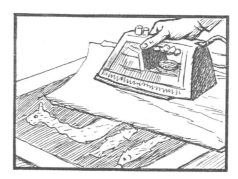

7. 熨斗除蜡

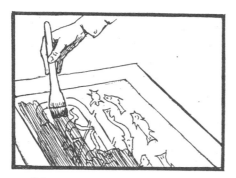

5. 刷色

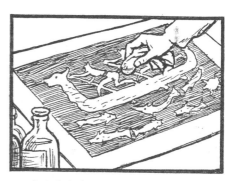

8. 汽油洗油渍

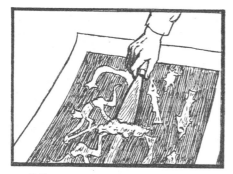

6. 铲蜡

图66　蜡液滴画的方法

也可以印在卡纸等纸张上，仍如上法将熔蜡经过漏版的孔隙涂布于纸上，然后除去版基。用丙烯颜色刷底，干透后，刮去厚蜡，再用吸水纸或宣纸覆于画面，用电熨斗轻烫，将纸面的余蜡吸除，再用毛笔或棉球蘸汽油小心地擦除油渍，即能印就一幅纸本的漏印版画。

此外，还可以采用滴蜡的方法（图66）进行制作：用一支点燃的蜡烛，沿着漏版上镂刻的图形，将烛油一滴滴滴下，使烛油黏附于绢、布及印纸上；揭起漏版后，画面就留下由一滴滴烛油所组成的阻色体；此时掰卷画面，使其产生裂纹；至此用染料直接在绢、布面染色，或用丙烯颜料在纸面刷色；干后，各自按照前面所述的方法去蜡，此时画面上就出现由一滴滴蜡点所组成的线、面，别有一番趣味。

蜡染法和滴蜡法在一幅画面上可以结合使用，使画面显得更加丰富。（图67）

图67　爪哇木偶　［马来西亚］张利

（3）脱胶法

利用加热后能够皲裂的树胶液，用画笔经镂刻过图形的版基涂到印纸上，一遍不够，可以再加几遍。揭去版基后，用电吹风将胶液吹干，使其自然皲裂。然后将用香蕉水稀释过的油画颜料刷在印纸上，干透后，放在温水中浸泡，用笔轻轻地将胶液漂净即成。若还要套色，则可用套版依此法继续制作。（图68）

图68　东海彼岸的孩子　陈延

图69　小蜜蜂（塑胶片漏印）　雪几

3. 现代漏印版画刷印技法

漏版刷印是用颜料经由版基的镂孔刷印到印纸上的一种技法，较之漏版刮印更直接、便捷。漏版刷印现今所使用的版基有塑胶片、硬纸版、油纸、牛皮纸、誊印纸等。各种版基由于质地不同，镂刻后的效果也有所不同：塑胶片是透明的，质地光挺，分版时可以直接蒙在画稿上用黑钢笔拷贝轮廓，刻作时可以镂刻得很精细，印刷时也易于对版；硬纸板等纸质版基，材料易于办到，镂刻时虽不如塑胶片精细和爽利，但较之前者更具厚重感；誊印纸可集刻与画于一身，大面积的色块可用斜口刀镂刻，而细线及细微变化可用铁笔在誊印钢板上绘刻，但由于纸质较薄，印时需借助誊印机印刷。所以，不同的版基，只要利用得好，就能各展其长。（图69）

漏版刷印的印制：

将镂刻好图形的版基覆于印纸上，取镇尺压定，用拓包或画笔蘸色后进行捶印、涂刷，让色墨均匀地印到纸上。如追求特殊的肌理效果，可利用不同粗细纹理的拓包捶印，或打印在喷湿的宣纸上，可达到水墨渗化的艺术效果。（图69）还可以在捶印平面色块时，进行色彩的明暗或冷暖渐变，使平面的色块显得丰富多变。（图70）

图70　斑马（漆膜纸漏印，一版一色）陈聿强

图71　漏版刷印之套印标记

漏版刷印可以一版一色，也可以一版多色以及多版套色。一版一色只需将一种颜色用画笔或拓包经过漏版刷印到画面上；一版多色则可用画笔或拓包在各色块范围内刷印；多版套色，则要求每块套色漏版严格做好套印标记，以免印刷时错版。通常可在镂版下边的左右两端各镂刻一个十字形的标记，在印第一版时，即将标记也印在画纸上，第二版、第三版均按统一标记套印，才能使叠印出来的图形位置准确无误。（图71）

在漏版刷印中要注意如下几个问题：

①刷色时，粉质颜料不宜太薄，否则容易铺开，以至淹没线条和染污画面。

②每次上色不宜过多，尤其在色块的边缘，要适当减量，使边线明晰、整洁。

③取起漏版版基时，要谨慎地轻轻提起，不要推移，以免使未干的色彩粘开而破坏形体。

④因色彩不准而需要调整时，要未干时趁湿重新捶印新的颜色。要么让其彻底干透，再进行加深或减淡。半干半湿时，不宜调整，否则易因局部底色脱落而使画面变脏。

拓印版画技法

拓印是指用棕帚将印纸捶贴于石、砖、金属、木、石膏版等制刻成形的版体上，用拓包蘸色、墨将版面的凹凸起伏拓印出来的一种版画技法。它与水印、粉印等技法有着明显的区别：首先，水印、粉印都属凸版印刷，都是将色、墨涂于版上凸起部分，转印于纸张的版面，所以画面必须刻成反的，印出来才是正的。漏印版画则是漏版印刷，色、墨是通过漏版的镂孔处泄漏到画面上。而拓印版画则是充分利用版体的凸、凹、斜面，将色、墨用拓包于纸背捶拓，使之直接产生画面，所以能作正刻、正拓。其次，水印、粉印版画除了采取拱花法外，都是平面印刷的，而拓印版画则是立体捶拓，画面呈凹凸的浅浮雕效果，具粗犷的刀石味。除以上两点外，彩色拓印时一版多色的特殊拓印技法等，也构成了拓印版画区别于其他版画的个性特征。

一、传统拓印技法

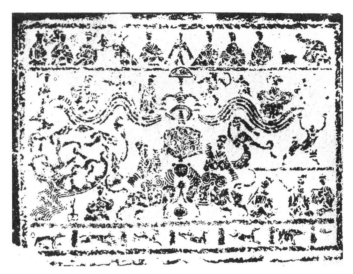

图72　拓片效果

　　拓印术是我国古代用来蝉蜕碑石的一种技法。是由秦汉时代留传下来大量刻石经文、碑碣、画像，需要将其摹拓保存，当时最能脱其真髓且能化身千百的唯有拓印这一技法。到了宋代，拓印术已成为一门专艺，享有"一代绝艺"之美誉。拓印技艺亦由平面的碑刻文字进展到拓印立体的器物纹饰、画像石刻等图形方面，应用范围大自摩崖丰碑，小至金石边款，无所不可。历代拓家为适应不断更新的拓印要求，逐步创造了扑墨拓、擦墨拓、填拓、蜡拓、色拓、隔麻拓、颖拓等各种技法，使拓印出来的拓片，佳者重墨如堆绒，淡墨似蝉翼，达到勾魂摄魄的境地，具有独特的艺术效果。但作为当时仿摹真迹的拓印术，拓印的对象皆是单色的物体，故长期以来，前人所创造的拓印技艺大多在单色拓印的范畴内。（图72、73）

汉代画像石、画像砖是我国古代艺术的珍宝，它是当时的官宦、豪富为记述其生前的荣耀，在墓室内用形象化的手段刻石、铸砖以传诸后世的。其内容有征战、俘获、宴饮、射猎、纺织、冶铁、采盐、庖厨，以及神话传说、历史典故等，表现面很宽，想象力十分丰富。由于工匠刻石时所使用的工具是刀斧锤凿，所以艺术风格豪放雄奇，手法概括简洁，充满着力之美。鲁迅先生对此早有评述："汉人石刻，气魄深沉雄大"，"倘参酌汉代的石刻画像，明清的书籍插图，并留心民间所赏玩的所谓'年画'，和欧洲的新法融合起来，或许能够创出一种更好的版画"。

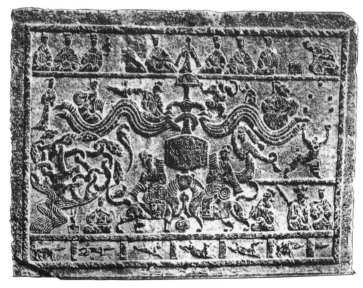

图73　石版效果

画像石的刻作，主要有三种技法：

图74　平面线刻

图75　凸面线刻

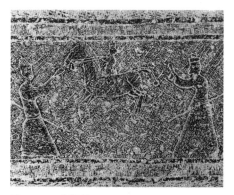

图76　凹面线刻

（1）　平面线刻

在平面的石面上，用线条刻出物象，拓印出来呈黑底白线的阴刻效果。

（2）　凸面线刻

在物象轮廓以外凿去一层，用斧凿打成直纹、斜纹、交叉纹、铲状纹等装饰纹理，再在凸起的物象平面上用线刻出细部，拓印后呈黑色带有白线的物象和由装饰点子组成的背景。

（3）　凹面线刻

在物象轮廓内凿成凹面，再用线条刻出细部，拓印出来呈深底背景前的亮色物象，其内芯又有浅灰的线面结构，有一种逆光的效果。

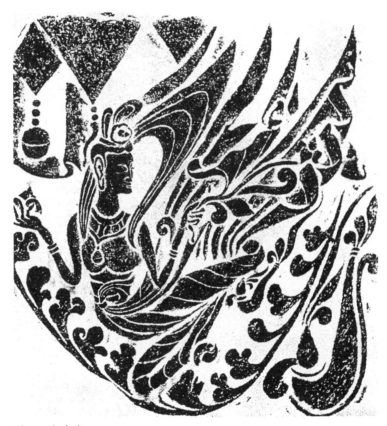

图77　浅浮雕

　　此外，以石雕的手法刻作的，有浅浮雕、高浮雕、透雕等。其中与拓印版画比较接近的是浅浮雕手法，它是在物象轮廓外凿去一层，再将物象凿成微凸的浅浮雕状，其细部用线结合斜面刻作。拓印后的物象呈墨色渐变的立体凹凸效果。（图77）

在艺术处理上

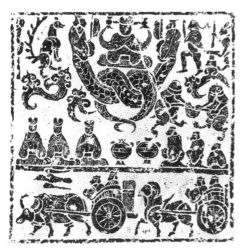

图78 采取平面展开的构图手法

（1） 在**构图**处理上采取平面展开的手法，物体安排均衡，空间绵密，在较大的空隙中往往填布飞禽走兽或道具，使之疏密得宜。（图78）

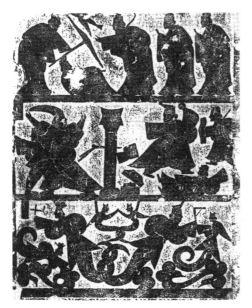

图79 分层分格地表现

（2） 在**透视**处理上不固定一个视点，不按照近大远小的透视规律来表现。为了清楚地展示背后的人与物，对房子、桌面等可处理成"近小远大"；对过于庞杂的画面，采取画像石所特有的分层、分格的表现办法。（图79）

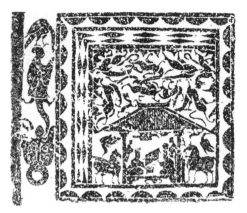

图80　鸟兽大于人物、人物夸大头部

（3）在**物体比例**上，夸大重要的物象。如主要人物大于次要人物，帝王大于官吏，重要鸟兽大于人物，人物夸大头部比例等。（图80）

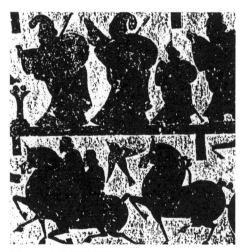

图81　造型删繁就简

（4）在**造型**处理上，带有一定的装饰处理，注重神态、大的形体变化，删繁就简，不拘泥于细节。（图81）

以上各种刻作和艺术处理的手法，对现代拓印版画起着多方面的借鉴作用。

1. 传统拓印的工具材料

拓包：用棉花作芯，衬一张油纸，外面包裹一层细布后用棉绳扎紧，用来拓墨用。如做较大的拓包，可在棉花后面衬一圆形的薄板。

托墨板：一块有柄的平板，状如泥水匠的泥板，供拓包在拓印前蘸墨及拍匀墨色用。

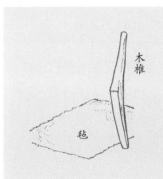

木椎：用硬木做成，它有一平面可供捶纸贴石之用，但捶时须在纸上铺一层毡。

棕帚：将湿纸捶贴于石面时用。

陶钵：盛墨汁、颜色或金、银色用。

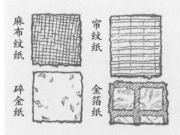

纸张：有白棉纸、构皮纸、麻布纹纸、罗纹纸、帘纹纸、金箔纸、连史纸、宣纸、竹纸、桑麻纸、碎金纸、高丽纸、东洋皮纸等。

白芨水或面浆：将白芨切片用温水浸泡，待水中略有黏性即可使用。或将少量面浆调入清水中，供版面粘纸时用。

墨料：差的用煤炭粉或锅灰调胶使用；精的用优质良墨或御藏旧墨和料再制的"再和墨"，将其化开使用。

2. 传统拓印步骤

　　拓印之前，先将碑石洗剔莹洁，再用白芨水涂刷石板，或直接喷洒纸张，然后覆于刻石上，铺上一层毡，用木椎及棕帚轻捶缓打，使字形图迹在纸背清晰显现，虽极浅细处，也随其凹凸历历在目。至此，待纸将干未干时，用拓包将拓板上的墨液慢慢拍匀，使拓包均匀着墨，然后在纸背轻重有致地拓印。可先从一个局部开始，逐渐拓遍全幅，最后再在重要处补拓一遍，全画至此拓完，就可轻轻地将画揭下，一幅有着凹凸起伏的拓片就算完成了。

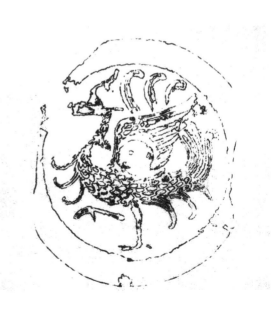

图82　鲁迅描摹之秦汉瓦当之一

3. 传统拓印的各种方法

传统拓印以单色为主，有扑墨拓、擦墨拓、色拓、金银拓、乌金拓、蝉翼拓、隔麻拓、填拓、蜡拓、颖拓等。

扑墨拓：用拓包蘸墨料直扑纸面，用于拓印凹凸变化较多的石刻，使之字图清晰。

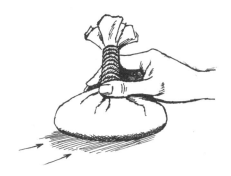

擦墨拓：用拓包在纸面一擦而过，较扑墨拓为快，但只宜拓平坦面大的碑石。

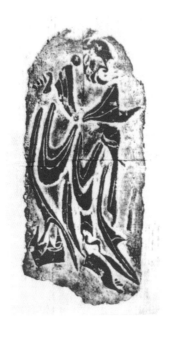

色拓：碑帖初刻成时，为求吉利，用朱砂拓印，谓之"朱砂拓"。另外还用洋红、蓝、黄、绿等色拓印佛经及器物形。

金银拓：用金粉或银粉调桃胶使用，拓印后有闪烁耀目的富丽效果。

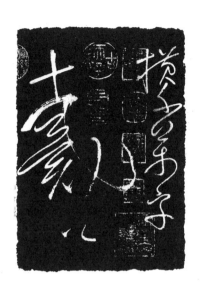

乌金拓：古时用细白的桃花纸和油烟良墨进行精拓，拓后图形清晰，紫黝可鉴。清《三希堂帖》即用"再和墨"作乌金拓。

蝉翼拓（宝蝉玉叶锦中）何谦拓

蝉翼拓：拓印时着墨清浅匀净，纹理约略可辨，赛如透明的蝉翼，清隽可爱，是一种精致的拓法。

隔麻拓：宋时有将镌刻在木板上的匾额、楹联拓印下来，或将石刻经文、名人书画复刻在木板上大量拓印，为防止木板皲裂，而在板上粘贴一层细麻布，隔着麻布拓印，拓印后在拓片上留有浅浅的麻布痕，好似碑石拓印时留下的拓包痕迹。另外使用麻布纹纸拓印，印后拓片也呈麻布纹理。

填拓：用小拓包将墨在字、画的凹口内拓印，就可拓成仿造书画真迹的白纸黑字式的拓片。

蜡拓：用色蜡代替拓包在拓纸上磨拓，也可以磨拓出精细入微的拓片。

颖拓：用笔代替拓包，在凹凸的拓纸上皴擦，使碑石上的细微起伏均能尽收纸面。在作青铜器的全形拓时，器物因透视变化而变形，就须运用颖拓法对器口、器底、双耳等部位用笔补绘完成，业内亦称为颖拓。

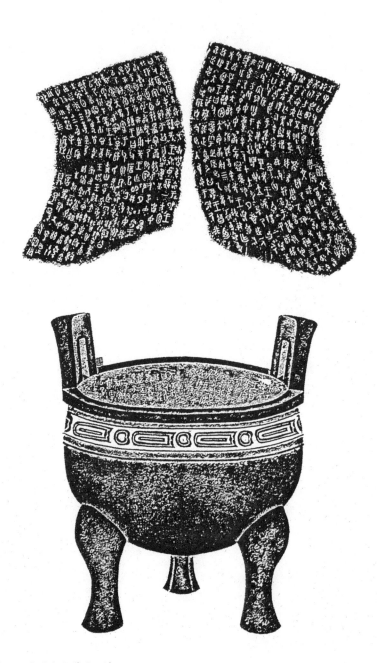

图83　西周毛公鼎全形拓

二、现代拓印版画技法

图84　竹乡人（木版彩拓）　邹连德

　　由于拓印术所具有的特殊艺术语言，雄浑的刀石味和浅浮雕般的视触效果，以及丰富的传统拓印技艺，促使当代版画家在这方面做出不少努力，并取得了明显的成效。其中最突出之处，是在继承传统的各种拓印技法的同时，又突破了单色拓印的框架，融入色彩因素，开创了彩色拓印的新途径，随之创造了一整套彩拓的新技法。在板材的取用上，也变革传统的石、砖等硬材，采用更适合版画家进行艺术发挥的板材，使之朝着既具民族特色又富现代意识的方向行进。（图84）

1. 现代拓印版画的工具材料

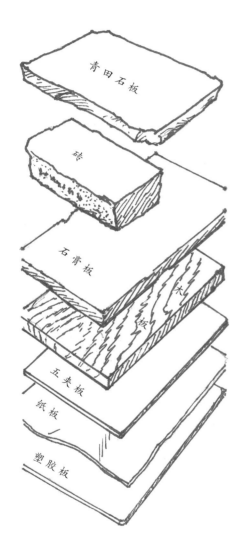

板材：可用青田石板、砖、石膏板、木板、五夹板、纸板、塑胶板等。板材的表面可根据画面需要，做成毛面、光面，或局部光、局部毛等。做毛版时，可利用细砂放在石、砖、木等版面，用磨石或木片压在上面反复打磨，使版面出现毛糙的效果。

通常使用的石膏板必须自做。做时先在底面铺一块塑料布或牛皮纸，四周用木条做成框架，用浓皂液在布或纸上涂几遍；然后将石膏粉与水泥按7：3的比例掺合，调水拌匀后浇入木框内，厚度约5厘米；干透后，拆开木框即可使用。如幅面较大，需用粗铁丝做好筋架埋在石膏内，上面再浇一层石膏以增加石膏板的牢度。

刀具：视不同的板材而定，如是砖石板材，则需用平凿、针凿等一类刀具；如是石膏板材，可用篆刻刀、平口刀、方口刀、圆口刀等刀具；如是木板板材，除用木面木刻刀外，有的版画家还自制了方口圆口两用刀、锯凿斜刀、弧形平口刀等各种专用刀具。

纸张：要求使用富有韧性且能吸水的纸，如皮纸、夹宣、高丽纸、网纹水印纸等。不同印纸，由于纸纹不同，故具有不同的印刷效果。（下图从左至右分别为皮纸、夹宣、高丽纸、网纹水印纸印刷效果示意。）

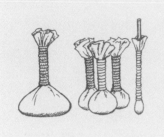

拓包：现代拓印使用的拓包较之传统使用的更讲究。可用棉絮、弹力絮做内芯，先包一层塑料纸，使内芯与色墨隔开。再根据拓印需要，外面包裹纱布、麻布、绸缎、绒布、毛呢等布料。拓包应该有大有小，细小的可用棉絮包裹在细木签上，供拓色墨用；大的须在棉絮后衬一圆形三夹板。

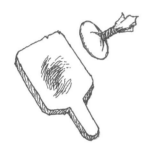

拓板：可用有柄木板或塑料板，供拓包在拓印前蘸、拍色墨用。

刷子：可选用柔软而有弹性的鬃毛刷子、阔油画刷及常用的棕帚、"棕老虎"等。将印纸捶贴于版面时用。

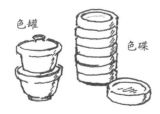

色罐

色碟

色碟、色罐：盛墨及颜料用。

颜料：水粉颜料、国画颜料、水彩颜料等。

笔：底纹笔、水粉笔、毛笔等，刷色、补色用。毛笔、油画笔可作颖拓用；油画棒、蜡笔可作蜡拓用。

糨糊：可用糨糊调入清水中使用，清水与糨糊比例约8∶2或7∶3，帮助纸张黏附版面时用。

喷雾器：可用气压式或口吹式喷雾器，潮纸时用。

电吹风：吹干纸张用。

2. 现代拓印版画的制作步骤

（1） 绘稿

由于拓印版画是充分利用凸、凹、斜面的三维空间，所以其画稿设计与其他版画有所不同。在构图上，它较多采用满构图，为使画面充实，有凸、斜、凹面的穿插，往往采取散点透视与时空复合的手法，以便巧妙地布置画面的空间。

在物体造型上，注意整体气势，追求雄浑之美，尽可能在形体上删繁就简，吸收团块效果，以利于着墨面较大的拓包印刷；如外形过于纤巧琐碎，势必给拓印工序带来麻烦。

在画稿上要有意识地设计好凸、斜、凹各层面的刀法组织与色彩变化，它不同于水印、粉印只需考虑凸面的运刀与效果，而必须立体交叉地多层面推敲。当然，在绘稿时首先考虑主体（凸面）的刀法与色彩，陪衬及背景（凹面、斜面）的刀法与色彩处理根据烘托主体的需要来定。

在色彩处理上，主要取用粉质颜料拓印，追求厚实、强烈的色彩效果，使其与凹凸的刀触、立体的形体相一致。设计好何处是深色压印在淡色上、何处是淡色盖印在深色上，这将影响到刻作时何处采用阳刻、何处采用阴刻。

在边框的设计上，除通常习用的方整形边框外，常常可以吸收石刻残碑的残缺型，使画面处理得不同凡响，但必须注意与画面内芯的有机结合。

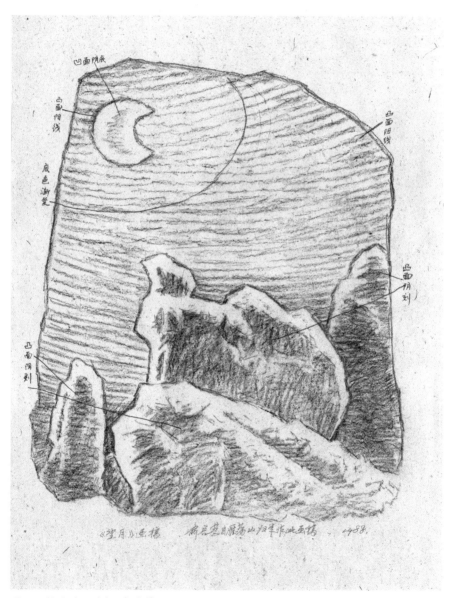

图85 望月（画稿） 俞启慧

（2） 制作

拓印版画的刻制技法基本上可以归纳为刻版法和拼贴法两种。前者是拓印版画的主要手段，根据画面需要，从凸面、斜面、凹面一层层地刻作下来；而拼贴法则是从底面一层层堆贴上来，虽然两者制作程序不同，但都能符合拓印版画的艺术特点。

图86　幕归（木版彩拓）　周新如
（左下角的坡地采用斜面方法刻作）

图87　暖冬　刘建平
（左下角的雪路利用捶拓时的拓包轻重及打拓遍数多少来表现）

① 刻版法

它是运用各种刻刀在版面进行刻作的基本技法。在刻作前，可先对版面进行处理，根据需要，可将版子做成光面版，或用细砂磨成毛面版。如石膏板，在浇制时还可浇在毛糙的石板上，做成石纹肌理的版面等，刻出来的线条犹如"锥画沙"般富有拙重感。

开始刻作时，先整体地筹划好凸面、斜面、凹面的刀法组织和刻作深浅。然后从凸面刻起，它的第一层面，是拓印后最凸起的部分，也是拓印效果最显著的所在。作者常常用来刻作前景物象或人物的轮廓，它犹如舞台上站在前台的人物，对画面的效果起着举足轻重的作用。故而，在刻作时必须精心组织刀法去雕

刻好第一层面的人与物。

斜面的刻作，是使拓印版画具有浅浮雕效果的重要途径。它可以根据物体的不同要求去运用刀法，通常在物体前后重叠时，运用平口刀或斜口刀作斜削或刮刻的办法，将后面的物体削低一层，使之产生前后物体间的坡状斜面。如物体的重叠层次较多，这样一坡坡地刻作下去，就会出现阶梯式斜面，在这些斜面上，还可进一步用刻刀塑造出各种形体来，使每一层面的物体都能得到充分的表现。（图86、87）

对凹面的刻作，传统石刻上，一般都用直纹、点纹、交叉纹、席纹等装饰花纹，起到既有变化又能烘托主体的作用。现代拓印版画，由于使用了各种不同的刀具，在刻作上就可以产生丰富多变的纹理效果，如用平口刀错杂地铲刻就会产生斧劈纹；用平口刀逆着木纹刮刻会产生晕状纹；用圆口刀或弧形平口刀铲刻会产生鳞状纹；用三棱刀或斜口刀点刻则产生碎点纹等。（图88）

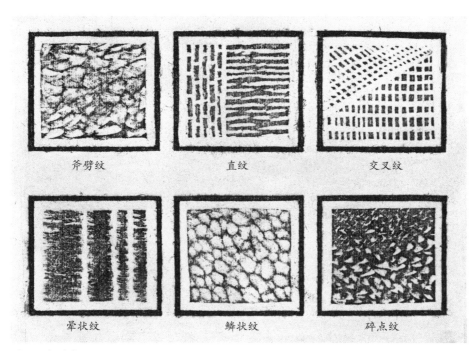

图88　各种底版纹

② 拼贴法

根据画面的具体要求，利用各种不同肌理的实物，如纱布、树叶、风化木板、各种纹理的纸张等，在版面上作单层或叠合的拼贴；或利用万能胶滴淌在版面上；或用乳白胶调石膏在版面进行堆涂等各种手法，使版面产生高低起伏的不同平面，然后运用拓印的技法将其拓印出来。

图89　拼贴法

（3） 拓印

单色拓印

基本上可沿用传统的拓印步骤：捶纸、拓墨直至完成。拓印技法可充分利用古代创造的扑墨拓、擦墨拓、乌金拓、蝉翼拓、隔麻拓、填拓、蜡拓、颖拓等手法，"因画制宜"地应用。古代的颖拓，由于只有圆形毛笔，故只能用它在凹凸的纸面上进行皴擦拓印，而现在则已有了笔毛刚挺的扁形画笔，利用笔的平面在凹凸的纸面卧拓。由于笔上贮色墨，较拓包为多及落点较小的特点，故能使拓印时达到色、墨均匀和位置精确，可收到便捷、精细的效果。（图90）几种拓印技法的综合运用，可使单色拓印版画达到完美的效果。

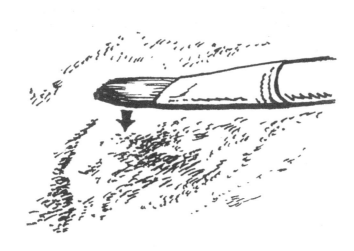

图90 颖拓

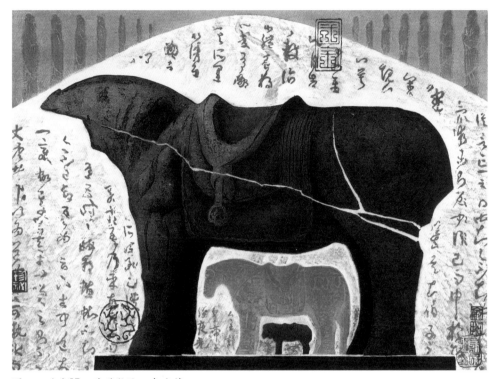

图91　瑰宝Ⅵ：陵道鞍马　俞启慧

彩色拓印

拓印版画为了使画面更加丰富多彩，更具表现力，往往会在版面上用笔绘的方法烘染各种底色。但这种做法不太符合版画须"刻制成型"和"复数性"这两条界线，笔绘时随意性太大且有一定的局限，为此可采取水印或漏印与拓印技艺结合起来的做法。如水印彩拓版画就是利用水印来刻、印底版，完成后放在拓印版上再进行拓制。必须注意的是：水印版印时是纸底受色，而拓印版是纸面受色，故在翻版及刻作时，水印版必须将图形或文字翻成反的，才能与正刻、正印的拓印版相吻合（漏印底版也是同样道理）。

水印彩拓的拓制步骤：

先印水印底版，用水粉色调好套版的各种色彩后，通过水印技法印到承印纸上。

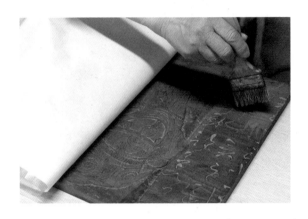

①刷浆：待印过水印底色的印纸干后，印面朝上覆于拓印版上，用镇尺压住一边；将另一边印纸揭起，在拓印版面上刷上稀释的浆液，放下印纸再用镇尺压住；揭起另一部分印纸，再如法在版上刷上浆液，覆下印纸。

②捶纸：用鬃刷或棕帚在纸背从中间向四周轻捶缓打，使拓印版上的刀痕版迹尽显纸面。

③拓印：可用拓包蘸调制好的水粉色进行拓印，由点到面慢慢推移，可从画面左上角的书法拓起，亦可从画中心的佛躯拓起。书法部分采取的是深压淡，而佛躯部分采取的是淡盖深。

④印成、揭纸：整幅拓印完工后需检查画面整体效果和重复细节的精致程度。如发现局部色彩有问题，可重调颜色再行拓补，直至满意为止。

拓印完成后需十分小心地将画纸揭下。如原先拓版上浆液太厚而难以揭下，可用喷水壶在纸面稍喷些清水，过几分钟糨糊受潮软化时，较易揭下。如此，一幅精美的水印彩拓版画就算完成了。

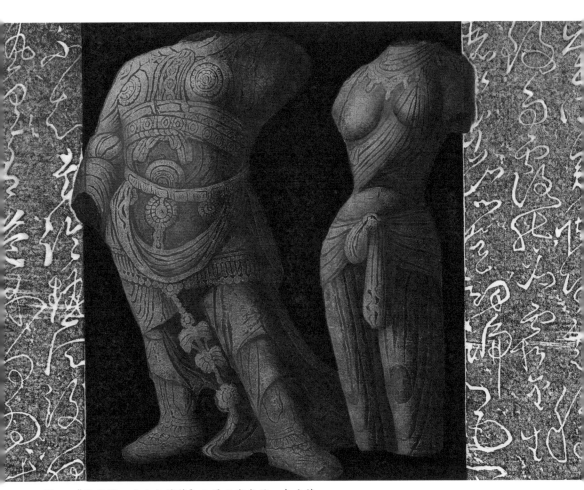

图92 《瑰宝Ⅲ：力士与菩萨》之最后完成稿　俞启慧

拓印时除采用传统的扑墨拓、擦墨拓、蝉翼拓、隔麻拓、填拓、蜡拓、颖拓等拓法外，还随机创造了滚拓、遮拓、漏版拓及套版拓等各种技法。滚拓是用贴有纱布的滚筒，将粉色滚于纸面；遮拓是用纸片遮挡不需拓印的部分；漏版拓则是在纸版上剪去物体的外形，放置于拓纸上，用拓包在其内拓印；套版拓是指有些部位形体连接紧密，或需色彩叠合时，可另制一块套版，将印纸置于此版上继续拓印。

现代拓印技法除了上述的"正拓法"以外，还有与其相反的"反拓法"。它的拓印方法是在纸张经鬃刷捶打出画面的凹凸后，揭起部分印纸，用笔在印版上刷色，然后将拓纸放回原处，用鬃刷或拓包在纸背用力拓打，使印版上的颜色转印到纸面上来，如此反复多次，直至完成。揭起印纸，就呈现出凹凸起伏恰与"正拓法"相反的画面来。（图93）

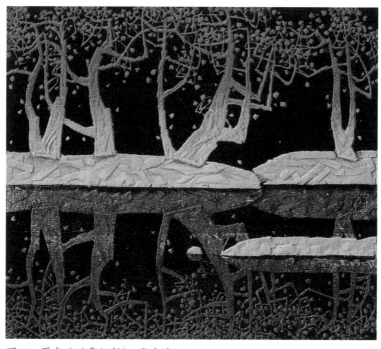

图93 夏夜（石膏版彩）张白波

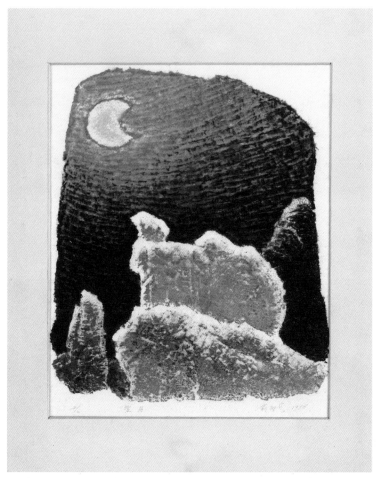

图94　厚卡纸挖嵌式装裱

装裱：

　　由于拓印版画印完后画面呈凹凸起伏的浅浮雕状貌，有异于其他版画，所以它的装帧可视画面需要采取不同做法：一种是保留画面凹凸起伏的视触效果，用装帧专用的厚卡纸挖出画框盖在作品上的"挖嵌式"装裱。如《望月》一画，用挖嵌式装裱就能突出山石峥嵘的视触效果，并且能起到保护画面特殊效果的作用。

　　另一种装裱，就是将画裱平。如"瑰宝"系列中的《雪域神祇》，为强调这一系列的民族特色，需要在这批作品上加盖多枚不同形状、含义的印章，必须将画面裱平了才能盖印。其结果，朱砂色的印章不仅活跃了画面，又为原先色彩沉郁、偏冷的底色增加了温暖的补充色，使画面更加丰富、璀璨。

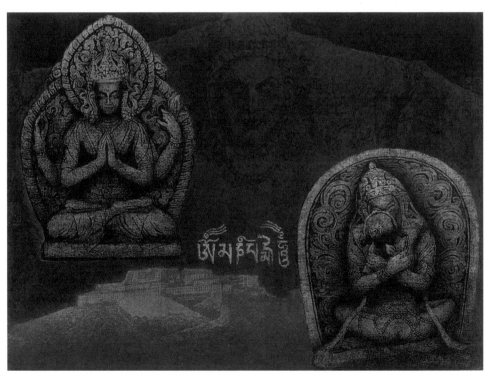

图95　《瑰宝 XV：雪域神祇》之最后完成稿　俞启慧

图书在版编目（ＣＩＰ）数据

版画技法古今谈 / 俞启慧著. —— 杭州：浙江人民
美术出版社，2019.4
（中国传统技艺丛书）
ISBN 978-7-5340-7198-0

Ⅰ．①版… Ⅱ．①俞… Ⅲ．①版画技法 Ⅳ.
①J217

中国版本图书馆CIP数据核字(2018)第267478号

策划编辑　洪　奔
责任编辑　谭佳妮　谢沈佳
责任校对　黄　静
装帧设计　魏　榕
责任印制　陈柏荣

版画技法古今谈（中国传统技艺丛书）

俞启慧　著

出版发行　浙江人民美术出版社
地　　址　杭州市体育场路 347 号
电　　话　0571-85176089
网　　址　http://mss.zjcb.com
经　　销　全国各地新华书店
制　　版　杭州美虹电脑设计有限公司
印　　刷　浙江海虹彩色印务有限公司
开　　本　710mm×1000mm　1/16
印　　张　8.5
字　　数　60 千字
版　　次　2019 年 4 月第 1 版 · 第 1 次印刷
书　　号　ISBN 978-7-5340-7198-0
定　　价　68.00 元

如发现印装质量问题，影响阅读，请与本社市场营销部联系调换。